Critica come Studium

Silvio Carta
Critica come Studium
Note sulla critica di architettura
a servizio del progetto

© 2016 Silvio Carta – London, UK. Tutti i diritti riservati
www.scartas.eu

ISBN: 978-1-326-63098-0

Progetto grafico: Silvio Carta
Stampato in Garamond 12 su carta 89 gsm

Stampa: Lulu.com
Copertina: © 2016 Silvio Carta

Proprietà artistica e letteraria riservata per tutti i paesi. Senza il consenso dell'autore non sono consentite la riproduzione, l'archiviazione in un sistema di recupero o la trasmissione, anche parziale, in alcun modo e con qualsiasi mezzo (elettronico, meccanico, fotocopiatura).

Critica come Studium
Note sulla critica di architettura
a servizio del progetto

Silvio Carta

Ad Emma

Indice

	Introduzione	p.	9
I	La critica retorica		11
II	Critica come studium		41
III	Note sulla critica		57
	Lista delle figure		83
	Letture consigliate		85

Introduzione

Questo saggio é un tentativo di discutere il ruolo della critica di architettura nel ventunesimo secolo attraverso una sua riconsiderazione nel processo progettuale. Il lavoro sviluppa la tesi che l'architetto contemporaneo sia stato privato della componente puramente intellettuale tipica del suo predecessore e che una riconsiderazione della critica intesa come studio e meccanismo di formulazione di giudizi possa restituire questa dimensione. Il lavoro consta di tre saggi: *Critica retorica*, in cui si asserisce che il discorso critico sia oggigiorno dominato da una componente retorica a seguito del suo svuotamento di contenuti, *Critica come studium*, in cui si propone un modello teorico di funzionamento dello studio critico applicato al progetto (attraverso la formulazione del giudizio come strumento di conoscenza) e *Note sulla critica*, in cui si esplicita il ruolo della critica nel processo progettuale attraverso le relazioni che la critica dovrebbe avere con la teoria architettonica.

Questa raccolta di note (elaborate nell'ambito del corso di Teorie del Progetto Contemporaneo dell'Università di Cagliari dal 2008 al 2012) hanno lo scopo di fornire allo studente di architettura e di *cultural studies* delle coordinate con le quali costruire un quadro di lavoro chiaro per la futura attività progettuale e critica. La critica di architettura, qui intesa come attività di studio attorno a tematiche progettuali, è proposta come meccanismo gnoseologico a servizio del progetto. Questo testo tenta di chiarire cosa sia la critica di architettura oggi attraverso la discussione delle differenze

con altri ambiti disciplinari. Questi tre saggi sono stati scritti durante i miei viaggi tra Cagliari, Alghero, Salamanca, Madrid, Rotterdam e Delft in aeroporti, bar, giardini, parchi, aerei, biblioteche (TU-Delft), autobus e treni.

Londra, marzo 2016

I La critica retorica

Registro:
Documento creato: Salamanca, La Rad, 13 luglio 2011
Salamanca, La Rad 10 agosto 2013
Salamanca, La Rad, 12 agosto 2015
Salamanca, La Rad, agosto 2016

1 – Architetto, architettura e critica

Questo saggio si interroga sul ruolo contemporaneo dell'architetto in relazione a quello del suo predecessore, l'architetto del passato. La tesi di fondo è che il primo abbia perso parte delle sue facoltà di uomo di studio e conoscenza a seguito della sofisticazione dei saperi nella società e che il discorso intorno all'architettura si sia svuotato dei suoi contenuti più autorevoli, profondi ed unici, mantenendo una forma esterna caratterizzata da pura retorica, atta al convincimento attraverso la dialettica, piuttosto che l'argomentazione. Invece che prassi di conoscenza, intesa come *studium*[1], la critica contemporanea sarebbe quindi principalmente caratterizzata dal discorso retorico.

La critica che si mette in discussione in queste pagine si riferisce all'architettura, alla produzione architettonica e agli architetti. Appare opportuno quindi, sin dal principio, cercare di delineare il profilo dell'architetto contemporaneo. Quest'ultimo condivide con l'architetto del passato il nome ed il mestiere, ma lavora in un campo d'azione che si presenza sostanzialmente ristretto. L'architetto del passato rappresentava l'architettura come un sapere tramandato attraverso l'imparare diretto nelle botteghe, una lunga esperienza pratica del "saper fare" esercitata lungo una vita e con riferimento a suoi colleghi precedenti, corroborate -nei migliori casi- da viaggi in cui le architetture del passato, i paesaggi, le società e le geografie potevano essere osservate dal vero. L'architetto del passato incarnava una conoscenza tecnica, grafica, teorica e pratica, ed assieme, era colui al quale si riconosceva un certo grado di invenzione ed innovazione rispetto all'ambito dello spazio costruito. In oltre, e soprat-

tutto, era un uomo di lettere, uno studioso di materie architettoniche e del mondo, prima ancora che un esperto dei campi appena elencati. Attraverso questa capacità di studio, egli vedeva, pensava e ripresentava quei pezzi di mondo che si riconoscevano come sua opera o sua lettura attraverso gli strumenti specifici dell'architettura, quali il disegno, la geometria e la costruzione. Quest'uomo di studio sapeva, conosceva, incarnava e rappresentava una componente essenziale ed unica della cultura umana. Al pari di medici ed astronomi, era depositario di un sapere proprio che gli veniva riconosciuto dalla società al quale apparteneva e di cui era unico garante ed innovatore al tempo stesso.

L'architetto del ventunesimo secolo è un discendente naturale di quest'uomo di studio. Nel corso della sua formazione ha tuttavia perduto alcune delle caratteristiche del suo predecessore e propone oggi una forma del suo mestiere che risulta diversa e frammentaria. La maniera, infatti, nella quale l'organizzazione dei mestieri nella società del ventunesimo secolo appare configurata, richiede all'architetto contemporaneo di occuparsi di una diversa e più specifica parte dell'architettura. Il progresso della conoscenza umana ha imposto, per ragioni legate alla concretezza e alla fattibilità del sapere umano, il passaggio progressivo da un sapere divergente, tendente all'onnicomprensivo e concentrato in poche ed elitarie figure sociali, ad uno mono-comprensivo, convergente e specialistico, sostituibile e estremamente ignorante di discipline altrui[2]. La conoscenza e le capacità racchiuse nella figura dell'inventore del sedicesimo secolo si sono diramate in pensatori, ricercatori, sviluppatori di prototipi, matematici, geometri, astronomi, fisici e ingegneri. A loro volta, queste figure si distinguono in un numero sempre maggiore di sotto-specializzazioni a fronte di palesate esigenze di conoscenza ed organizzazione produttiva dei saperi

nella società. Sono apparsi quindi l'ingegnere idraulico, meccanico, chimico, aerospaziale, dei trasporti, edile e civile. Le conoscenze specifiche di ognuna di queste figure vengono richieste da una società in rapida evoluzione ed applicate quindi ad essa con il fine di fornire risposte concrete e funzionanti a problemi impostati secondo modelli elaborati dall'illuminismo in poi.

Gli uomini possessori del sapere strumentale al funzionamento delle esigenze della società vengono formati per gestire una porzione specifica di processi ampi e sempre più complessi. In questo senso vengono spesso chiamati "tecnici" con riferimento al loro sapere tecnico e alla loro attività di "saper fare" all'interno di una società, nella piena ignoranza delle altre mansioni e mestieri. La figura miltifacettata dell'inventore cinquecentesco è ora sostituita da un gruppo di esperti, da un insieme di pensatori o da una serie di tecnici. Se gli ingegneri rappresentano i "gestori di situazioni" della società: ovvero le braccia e le mani necessarie a creare prodotti, gestirli e controllarli, altri ruoli e competenze dello studioso del passato sono state affidate a diverse figure, in questo senso, specifiche e specializzate.

L'avanguardia della conoscenza, la scoperta e l'invenzione, l'osservazione del mondo e dei suoi funzionamenti sono affidati ad una categoria ben precisa chiamata ricercatori. Questi hanno l'incarico nella società di aumentare la conoscenza umana cercando e, allo stesso tempo, validando, nuove esperienze ed idee le quali, attraverso un processo di scientificità, vengono rese valide per tutti gli uomini. Ciò che viene scoperto, trovato o ricercato ha necessità di essere introdotto nella società attraverso i mercati di riferimento e, a questo scopo, lavorano coloro che appartengono ad una ulteriore divisione dei ricercatori, quelli della ricerca applicata

e dello sviluppo. Le scoperte vengono formalizzate ed adattate alle necessità del resto degli uomini.

Questo testo prende in considerazione due antipodi rappresentati dall'architetto del passato, il quale mestiere si componeva di un sapere tecnico o "saper fare", ed un sapere teorico, il quale giustificava la sua posizione culturale nella società, portava avanti le idee autonome dell'architettura (come la nozione di archetipo o di tipologia, o l'idea stessa di città) e legittimava le scelte operate nella dimensione pratica. Per contro, l'architetto della contemporaneità è stato chiamato a sviluppare le sue capacità di "saper fare" inglobando fra i suoi saperi nozioni di economia, strategia, burocrazia e promozione di se stesso, per perdere quasi totalmente la dimensione speculativa, riflessiva e conoscitiva in senso generale del suo mestiere.

Mentre la dimensione pratica dell'architetto si è evoluta in un saper fare sempre più specifico e produttivo, manca da capire cosa sia accaduto alla sua dimensione più astratta e quindi più distante dalle questioni concrete che l'attuale società richiede. La dimensione pensativa dell'architetto del passato viene ora riconosciuta come un ambito teorico, la cui dimensione professionale è controllata da teorici e critici.

La teoria, in qualsiasi campo del sapere e dell'agire, viene con enfasi e sicurezza distaccata da quello che è diventata la sua antinomia per eccellenza: la pratica. Teorici e pratici diventano rappresentanti di fazioni impegnate in competizioni che hanno per obbiettivo la dimostrazione al mondo dell'inutilità dell'altro, ed assieme l'importanza ed indipendenza del proprio sapere. Fra una teoria ed una pratica è stata costruita una distanza nella quale hanno luogo diversi fenomeni e nascono tanti ibridi dal momento che la scissione delle due parti non è mai stata definita con chiarezza. È inol-

tre utile notare che l'ambito in cui lo scontro tra teoria e pratica è oggi rappresentato dal discorso critico, ovvero di quello che è spesso considerato il "discorso intorno all'architettura". Gli ambiti della critica, ovvero i giornali, le trasmissioni televisive, le riviste specializzate, i blog e le riviste online offrono una dimensione che ospita comodamente l'incontro e il confronto tra teorici e pratici. I progettisti presentano immagini e disegni che illustrano il lavoro, mentre i teorici tentano di discuterlo e di supportare le loro posizioni utilizzando i progetti come manifestazione o conferma della correttezza dei loro pensieri. Il palcoscenico della critica attira crescente attenzione, ma ha generato significative incomprensioni rispetto a cosa la critica sia o dovrebbe realmente fare. La lacerazione tra la dimensione pratica e pubblica dell'architetto e quella gnoseologica e intellettuale dall'altra ha esposto gli architetti contemporanei ad una crescente dis-credibilità da parte di un pubblico sempre più interessato ed esclusivamente capace di osservare questioni marginali dell'architettura come la forma unitaria di un edificio, il suo colore o la rassomiglianza con forme dell'immaginario comune. A delineare i tratti di questa immagine ridicolizzata del mestiere dell'architetto hanno contribuito figure *a latere* dell'architettura e della città, che nella crescente specializzazione dei saperi, hanno cercato di affermare la loro posizione[2]. Sociologi, giornalisti e ingegneri, fra altri, hanno ripetutamente attaccato la figura dell'architetto odierno trovando terreno fertile nella scarsa dimensione culturale delle parole e disegni di un architetto sempre più impegnato sul fronte del "saper fare" e sull'aderenza a norme e burocrazie, più che sul senso della sua produzione. L'unica parte potenzialmente in grado di difendere il mestiere dell'architetto è rappresentata dai teorici dell'architettura, i quali però hanno negli ultimi anni sconfinato in campi non

architettonici, seguendo un principio di non autonomia disciplinare e occupandosi, spesso senza profondità, di filosofia, semiotica, arte o sociologia. Lo sconfinamento da principiante in discipline quali la filosofia ha generato una immagine intellettuale approssimata e mediocre, diffondendo dubbi sulla effettiva capacità intellettuale di un architetto rispetto a nozioni sociali e teoriche. Uno dei motivi del trapasso disciplinare lo si può trovare nelle idee postmoderne, le quali hanno favorito l'eliminazione delle barriere fra specificità disciplinari, promulgando l'idea dell'intellettuale versatile e superficiale. Intellettuali con superficiali conoscenze in architettura descrivono edifici e città, mescolando la dimensione soggettiva all'analisi dello spazio[4].

La configurazione attuale della società richiede professionisti sempre più divisi nelle loro specializzazioni, capaci di una esperienza sempre più profonda all'interno di un ambito disciplinariamente ben determinato e per conseguenza sempre più nell'ignoranza degli altri campi del sapere. Più la realtà richiede conoscenze specifiche, più gli uomini del sapere si dividono in sottopassi oscuri, dove l'unica luce proviene dalla sua fine, diventata assieme riferimento e certezza. Dall'interno del tunnel non è possibile trovare altri riferimenti o capire se la direzione diverge, converge o è parallela a quella degli altri ambiti. Si tratta di una conoscenza profondissima e ignorante impegnata nella costruzione e autorizzazione di se stessa nei suoi riferimenti; incapace di sguardi trasversali. I campi del sapere degli uomini del ventunesimo secolo sono, in questo senso, sconosciuti e assieme studiatissimi.

Convergiamo il discorso sulla figura dell'architetto. L'architetto del passato era padrone e depositario di un sapere tecnico, di capacità logica e teorica, era l'inventore e lo sco-

pritore delle sue idee; ne era, in un certo senso, anche il garante di scientificità. Era l'anello di congiunzione tra l'architettura di tutti i tempi dell'uomo e quella del suo tempo. Lui era l'esperto dello spazio e del suo uso. Era maestro nel disegno e nella rappresentazione, era uomo di studi e cultura; era in sostanza un intellettuale, prima di essere un architetto. Questa figura unica e di riferimento di un sapere umano si presenta nel ventunesimo secolo dispersa e diluita. Le sue parti sono ritrovabili in diversi tipi di architetto, ognuno con la sua profonda e determinata specificità, che prende la definizione di specializzazione[5]. I frammenti originali dell'architetto del passato sono le argomentazioni caratterizzanti degli architetti contemporanei.

Attraverso l'uso delle categorizzazioni di questi aspetti, essi presentano il loro lavoro al resto degli uomini, i quali, in base a questi, li collocano fra i saperi.

Un progetto di architettura nasce da una fase concettuale in cui una idea generativa viene espressa e sviluppata quale fondamento del progetto. Questa fase, la quale corrisponde a quella propulsiva e creativa del nostro referente del passato, diventa la preoccupazione principale per vari studi di architettura di oggi che si propongono nel mercato lasciando ad altri le fasi successive. MVRDV rappresenta un caso esemplifico: i loro progetti vengono generati con significativo impegno in fase concettuale, ma non vengono quasi mai sviluppati fino alle fasi definitive ed esecutive, terminando come il risultato di un lungo processo investigativo e sperimentale tradotto in forme concrete[6]. Il concetto passa alla sua fase concreta con l'ingegnerizzazione, dove il progetto in nuce passa alla mano degli ingegneri o architetti tecnici che studiano e risolvono le questioni legate alla sua costruzione. Quando il progetto è stato elaborato ad un livello tale

da consentirne la presentazione al pubblico, intervengono gli esperti del disegno grafico e della rappresentazione.

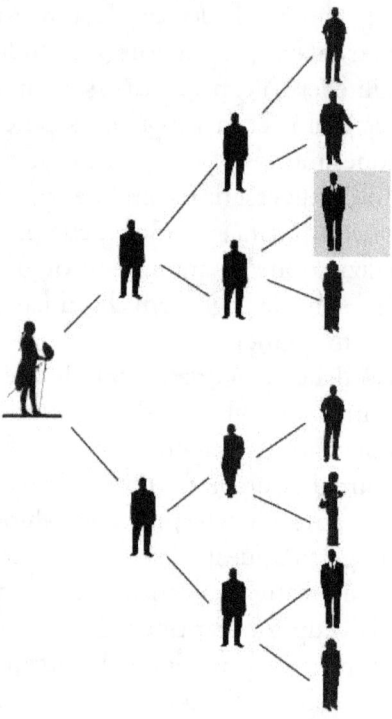

Figura 1 - Atomizzazione della professione dell'architetto in diverse figure super-specializzate.

Questi specialisti dell'immagine non pongono nessuna questione in merito al progetto o ai suoi contenuti, ma si dedicano all'elaborazione di simulazioni grafiche, fotomontaggi, loghi, caratteri tipografici e titoli che hanno la funzione di tradurre le questioni espresse nell'idea *in nuce* in una forma comprensibile ad un pubblico più ampio.

La costruzione, ossia la traduzione del progetto in materia tangibile e spazio fisico, richiede il lavoro di varie figure, il cui ruolo non differisce troppo da quello dei colleghi dell'architetto del passato, per cui non verrà trattato in queste pagine. Dopo la costruzione (ma parzialmente anche prima), il progetto segue una fase di pubblicità e presentazione ad un pubblico ancora più ampio di quello precedente. Questa fase è svolta dai dipartimenti di relazioni pubbliche, spesso all'interno degli stessi studi di architettura. Il loro lavoro è quello di controllare e dirigere il più possibile l'immagine dello studio di architettura e delle sue produzioni nei canali mediatici. Si occupano di orchestrare le interviste ai progettisti con i rappresentanti dei media, costruiscono e proteggono una immagine pubblica dell'architettura.

Un progetto può iniziare e terminare senza che le sue componenti riflessive e teoriche vengano chiamate in causa in nessun momento; nemmeno in parte. In alcuni casi, anche se non nella maggior parte, alcune questioni teoriche vengono poste alla base del progetto, nella fase dell'elaborazione del concetto, ma scompaiono comunque durante le fasi successive. La dimensione speculativa dell'architettura viene ridotta alla comunicazione dell'idea iniziale del progetto, spesso in semplici questioni formali, la quale viene spiegata attraverso diagrammi o associazioni visive. Questo aspetto comporta due conseguenze. Da una parte l'abilità dell'architetto si misura in quanto l'edificio costruito rispecchia il concetto iniziale, superando i compromessi necessari alla costruzione. Maggiore è la coerenza tra l'idea originale e l'edificio realizzato, maggiore è l'abilità del progettista nel districarsi fra le limitazioni imposte dalle fasi attuative del processo progettuale. Dall'altra si ha la sensazione che l'architettura costruita manchi dell'adeguata definizione alle diverse scale del progetto. L'edificio realizzato, proprio perché

rispecchia fedelmente una idea iniziale semplice e di immediata riconoscibilità, non mostra la progressiva progettazione alle diverse scale nelle fasi intermedie del progetto definivo ed esecutivo. Tante architetture di questo tipo sono immediatamente e largamente riconoscibili, e non differiscono pertanto dal loro modello fisico scalato e costruito a larga scala.

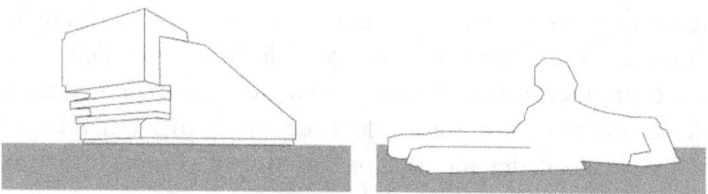

Figura 2 - Neutelings & Riedijk, Sphinx Huizen, 2003.
Il progetto ha una evidente impostazione di similitudine formale con le sfingi d'Egitto.

Il processo di scoperta ed invenzione, così come quelli dell'autorizzazione e codificazione delle conquiste del sapere, ciò che nell'attuale configurazione viene affidato alla ricerca, risultano anch'essi non indispensabili alla riuscita del progetto, inteso come costruzione finale dell'opera e sua accettazione da parte di un pubblico. Un progetto, sebbene questi aspetti non siano ancora stati trattati come meriterebbero, potrebbe essere copiato, riproposto, reinterpretato e riciclato nelle sue forme o concetti senza grosse difficoltà. La dimensione intellettuale dell'architettura non è più una condizione essenziale del mestiere dell'architetto.

Si noti come la divisione modulare delle professioni che trattano le diverse fasi di un progetto di architettura del ventunesimo secolo, sia il riflesso della spartizione delle specializzazioni in cui è incorso il sapere degli uomini. Ogni attore

La critica retorica

coinvolto nel processo progettuale si limita a lavorare al progetto su una base data, a seguito del quale rilascia una porzione di prodotto o informazioni per la fase successiva. Tralasciando la soglia di comunicazione strettamente funzionale al processo progettuale e produttivo, gli attori delle diverse fasi non hanno nessuna interazione. La specializzazione che caratterizza il progetto di architettura si osserva anche nella suddivisone dei progetti a seconda della scala o tematica affrontata. L'architetto del passato vedrebbe ora il suo lavoro, prima considerato unitario, ma con diverse applicazioni, diviso invece in progetti di architettura, architettura di interni, progetto urbano, pianificazione urbana, territoriale e regionale, o paesaggio. Queste specialità si combinano con una divisone più generale che vede ancora la teoria distante dalla pratica. Se i vari aspetti legati alla produzione, incarnati assieme dall'architetto del passato, si ritrovano ora divisi in vari mestieri e professioni, quelli relativi alla dimensione culturale non sono stati assorbiti da nessuna figura nello specifico. Mentre gli aspetti produttivi vengono normati da leggi e regolamenti legati al costruire da leggi di mercato, la dimensione culturale dell'architetto è affidata alla contingenza e al buon senso che varia da persona a persona.

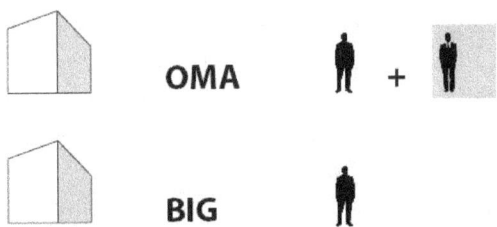

Figura 3 – OMA (riflessione sulla città contemporanea) – BIG (riflessione sulla forma).

Il lavoro di Rem Koolhaas è forse uno degli ultimi casi rilevanti di una continua e necessaria ricerca della dimensione intellettuale alla base della dimensione produttiva dell'architettura. Se comparato con i progetti di Bjarke Ingels Group (BIG), si nota una sostanziale differenza di approccio al progetto. I progetti di Bjarne Ingels sebbene estremamente celebri ed apprezzati, specie dai più giovani architetti, mostrano una chiara impostazione formale, in cui la modellazione delle forme e dei volumi diventa traduzione diretta di soluzioni efficaci proposte a fronte di problemi chiari e lineari. I progetti di Koolhaas, d'altro canto, sono il risultato di una riflessione sul modo di vivere la città nella contemporaneità.

La dimensione teorica rientra nel processo progettuale, anche se in forma non codificata. La dimensione intellettuale e culturale invece diviene pressoché assente. L'architetto del presente tenta talvolta di stabilire un suo punto di vista nel mondo dei media, ma dovendo interagire con le leggi mediatiche, si trova spesso a rivestire un ruolo televisivo di personaggio stravagante, che stupisce a tutti i costi per il suo apparire o i suoi commenti spesso contro l'opinione comune, ma resta comunque il più delle volte un personaggio lontano da una posizione culturale autoritaria. La scarsa considerazione intellettuale di cui gode l'architetto del presente ha una natura doppia: da una parte è l'architetto stesso che crea per se un personaggio pubblico basato su stravaganza o estremi luoghi comuni al fine di poter occupare una nicchia dentro un mondo mediatico, al pari di cantanti o sportivi, dall'altra vi è invece la convinzione delle persone in termini generali dell'inutilità della dimensione intellettuale nella conduzione della abitazione e della città.

La critica retorica

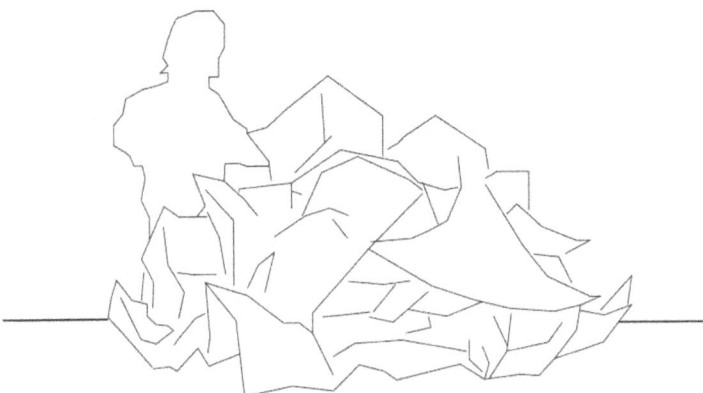

Figura 4 - Gehry nei Simpsons.

Il processo progettuale nel ventunesimo secolo non necessita di teorici, né di studiosi dell'architettura. La figura dell'architetto è erede del titolo e, per quanto in una misura impoverita, della posizione sociale e culturale del suo antenato, quale unico esperto, depositario e responsabile della cultura architettonica ed urbana. A fronte di questa eredità della dimensione di una eco, egli è invece padrone e depositario (ma soprattutto responsabile ai fini di legge) di un sapere tecnico e produttivo: quello che viene definito con chiarezza di intenti "saper fare", nel quale la dimensione intellettuale non è richiesta e, sebbene apprezzata come qualità *a latere* della persona e non del professionista, diventa a volte un'inutile complicazione al processo di produzione del fare. Non che questa dimensione sia del tutto assente, ma è interessante notare il fatto che non si presenti come aspetto fondante dell'uomo di cultura dedicato all'architettura. L'architetto del ventunesimo secolo ha un titolo al quale non corrisponde in toto la sostanza del termine originale. È, in un certo senso, vuoto della sua essenza fondativa e primaria. La capacità di studio e di acquisizione di conoscenza era una

qualità prima dell'architetto del passato ed è, nel ventunesimo secolo, facoltà non richiesta e quindi spesso non coltivata e sviluppata, tanto meno apprezzata in termini generali.

2 – La critica retorica

> *E quinci il mar da lungi, e quindi il monte*
>
> (G. Leopardi, *A Silvia*, 1828)

Se l'architetto del passato incorporava due componenti fondamentali del suo mestiere, ovvero lo *studium* alla base di qualsiasi atto di modificazione nel mondo e, assieme, la conoscenza del "saper fare", quello del presente è stato gradualmente incanalato in una dimensione caratterizzata esclusivamente dal "saper fare" guidata da un rigido apparato burocratico e normativo. È plausibile osservare come l'assenza della componente di studium dal lavoro dell'architetto abbia generato un aumento della parte retorica nella sua figura e nel suo lavoro, che ha colmato il vuoto lasciato dall'assenza del pensiero sugli atti. Questo saggio propone una rilettura del lavoro contemporaneo dell'architetto attraverso una lente con filtro linguistico. Il lavoro dell'architetto contemporaneo si incerniera su regole e coerenze linguistiche e non contenutistiche. Il mestiere dell'architetto, come pure il luogo in cui si discute di architettura, ovvero lo scenario critico, si sono svuotati di contenuti, per adornarsi di apparati linguistici retoriche e convincenti. La sostituzione non è una scelta consapevole, ma un risultato ottenuto a seguito dello svuotamento dei contenuti intellettuali del mestiere dell'architetto, il quale, onde sopperire a questa mancanza, specie nel raffronto con i maestri ed esempi del passato, si è visto costretto a forzare la propria espressività attraverso il linguaggio. Questa forzatura espressiva è apprezzabile in due manifestazioni chiaramente riscontrabili nell'architettura contemporanea: la prima avviene a livello progettuale, dove la comunicazione di un concetto oramai debole o inesistente si trasmette attraverso l'enfasi di una

forma generale: quello che nell'ambito di questo testo si preferisce chiamare Birignao. Nel discorso architettonico avviene la sostituzione delle regole logiche (guidate dai contenuti) con le regole sintattiche del linguaggio che risultano in un discorso puramente retorico, quella che viene qui denominata Critica Retorica.

Il birignao è un termine teatrale che si riferisce ad un'intonazione enfatica o pronuncia nasale esagerata di un attore atta ad esprimere un'azione drammatica. Normalmente il birignao è considerato un errore eseguito da attori che vogliono trasmettere in modo estremizzato uno stato d'animo o una sensazione. In assenza di altri modi d'espressione, alcuni attori utilizzano il linguaggio verbale e del corpo per comunicare attraverso un uso estensivo di *cliché* mimici. Quando il contenuto architettonico non è sufficientemente strutturato da poter essere comunicato con le forme e gli spazi architettonici, si notano spesso architetture basate su semplici questioni formali ed enfasi, con il principale obiettivo di attirare l'attenzione generale senza la ricerca di alcun tipo di relazione con essi. La mancanza di contenuti nel progetto di architettura viene supplita con un enfasi espressiva, la quale tuttavia maschera un vuoto.

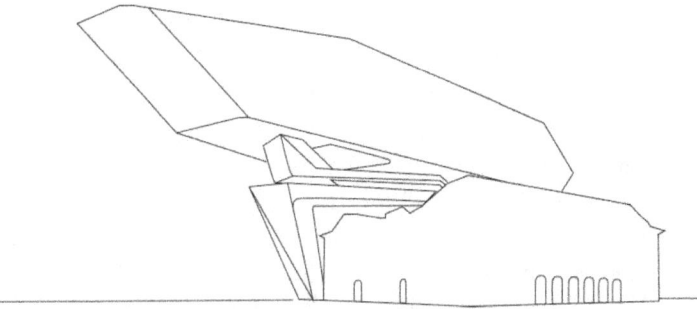

Figura 5 - Port House: Antwerp Headquarters Zaha Hadid Architects. Esempio di Birignao architettonico, in cui la famiglia di forme tipica di Zaha Hadid esprime con enfasi la presenza dell'architetto.

La seconda manifestazione riguarda il livello retorico del discorso architettonico. Questa idea è illustrata in modo chiaro nelle osservazioni sulla politica di Umberto Galimberti, secondo il quale la politica nell'età della tecnica ha perso oramai il suo valore originario riferito a quello che Platone chiamava Basiliké téchne[7] (tecnica regia, in grado di stabilire gli scopi delle tecniche) per assumere una funzione puramente retorica e quindi pura persuasione, luogo delle passioni collettive, priva di qualsiasi connotato contenutistico[8].

Se consideriamo il discorso intorno all'architettura contemporanea nelle sue componenti denotative e connotative, si può asserire che la critica di architettura sia ora incentrata esclusivamente su questioni denotative e che tralasci totalmente quelle connotative. Ciò che contraddistingue, significa o implica un progetto di architettura, una scelta progettuale o una preferenza formale viene discusso per la sola forma esterna, nella sua apparenza all'interno di un sistema di relazioni coerente sulla base di regole di linguaggio. Gli architetti descrivono i loro progetti con metafore, figure retoriche, associazioni di idee o suoni. In rari casi si parla in

maniera definita del significato di un progetto, della sua origine, possibili implicazioni future o rapporto con la storia dell'architettura (includendo passato e futuro). I progetti nascono e vengono spiegati al pubblico attraverso assonanze, associazioni e ispirazioni. Nascono così architetture *a forma di*, *ispirate a* o che riprendono una certa nozione esterna alla disciplina architettonica. Questa immagine può essere descritta anche in termini di differenza tra un uso del linguaggio poetico e prosaico. Il discorso architettonico contemporaneo tenta di usare un registro poetico, laddove ogni significante non corrisponde -come in prosa- ad un significato univoco, ma con la sua ambiguità genera una nuvola di significati nell'ascoltatore il quale costruisce da se il senso che quella parola *può* indicare. L'uso poetico del linguaggio, in cui ad un significante corrispondono più significati per mezzo di un rapporto volutamente divergente, è ingannevole, sconcertante e volutamente inquietante. Per questa ragione il suo uso è complesso e, di norma, appannaggio dei poeti, i quali dominano le regole del linguaggio, la sua musicalità e il suo potere evocativo. Quando il linguaggio poetico fallisce nel suo intento creativo e comunicativo, le parole perdono il delicato nesso logico o strutturale sulle quali la poesia si muove. Una volta sconnessi, i suoni diventano vuoti, le parole senza significato e le frasi senza senso. L'uso incosciente del linguaggio secondo modalità poetiche con intenti prosaici distrugge una composizione elegante e delicata e la trasforma in un caos senza senso. Chi parla di architettura oggi sembra spesso usare il linguaggio poetico in modo inconsapevole, creando lunghe perifrasi senza regola, o significato. Le parole ambigue e dentro lunghi periodi risuonano in modo aulico e rimandano ad altre discipline, altri temi o figure visive, ma spesso non riescono a generare un

senso chiaro. Ciò che spesso si ottiene sono immagini formate da citazioni, parole che rimandano ad altri concetti o persone, suoni e sensazioni, con descrizioni di progetti riferiti ad altri progetti. Qualcuno potrebbe notare nel discorso contemporaneo intorno all'architettura la progressiva fuga da una prosa che consentirebbe chiarezza e univocità ed una trasmissione diretta di una idea o intenzione progettuale. Sembra più presente invece una immagine non chiara, non finita, i cui bordi sono sfumati e il senso non esplicitato, ma da ricercare attraverso uno sforzo interpretativo senza indizi, guidato da elementi formali predominanti ed enfatizzanti.

La mancanza di chiarezza porta chi legge o ascolta ad un attonito silenzio interpretativo alimentato da paradossi di significato o di forme. A fronte di alcuni fortunati ed eccezionali casi, i tentativi poetici risultano spesso vuoti e in-comunicativi in termini connotativi, tuttavia con forti caratteristiche denotative.

Questo, oltre a manifestare l'incapacità attuale dell'architetto di esprimere e concepire l'architettura in modo autonomo e definito, indica l'indebolimento dell'architettura come disciplina autonoma. I progetti si possono descrivere solo attraverso altre questioni, altre immagini o figure, mai in modo diretto e concreto, ma sempre e solo per via di assonanze, associazioni o rimandi. Non vi sono progetti esemplari o caratterizzanti, ma riferimenti continui.

Indebolendosi le connessioni di concetti e contenuti del discorso architettonico, all'architetto è richiesto uno sforzo espressivo automatico per non perdere gli argomenti del proprio progetto nel caos. I nuovi legami all'interno del progetto sono di tipo linguistico, poiché il linguaggio pare essere la forma più immediata di rafforzamento espressivo di

una idea. Analizzando il funzionamento processuale dei progetti di architettura si può notare come gli elementi interni che li compongono sembrino assemblati utilizzando principi di coerenza linguistica e di sintassi. I materiali vengono spesso associati seguendo l'idea di ciò che essi possono evocare nella loro composizione totale rispetto ad un immaginario collettivo e non per il valore che possono avere per se. Il legno viene associato ad una idea di natura, di accoglienza, mentre il cemento a vista a quella di sofisticata incompiutezza. I materiali e i loro possibili connotati non vengono interrogati e sperimentati per le loro caratteristiche intrinseche, ma per la loro corrispondenza a valori comuni e generalmente condivisi, all'interno di una idea estetica costruita sulla base di un immaginario globale che viene diffuso attraverso le riviste sia online che cartacee. Gli elementi architettonici o -talvolta- gli archetipi stessi, vengono utilizzati come parole in un discorso: per la loro musicalità, per indiretta citazione o per il rapporto che essi hanno all'interno della comunicazione del messaggio generale, con grande enfasi nel campo visuale, rispetto a quello espertivo. La trappola che si nasconde dietro questo utilizzo del discorso architettonico è l'equivoco del funzionamento interno di un progetto di architettura.

Il linguaggio inteso in questo discorso è un apparato basato sulla logica inventato dall'uomo al fine di creare una serie di relazioni tra significati e significanti. Attraverso il linguaggio, l'uomo non può arrivare alla conoscenza e nemmeno alla sua totale definizione, ma può invece nominare gli oggetti ed assegnare una identità rispetto ad un caos originale di significati. In quanto regno dei significanti, il linguaggio consente esclusivamente di richiamare le "cose del mondo" (attraverso il suono o il morfema che rappresenta

la loro identità). Il linguaggio quindi non consente di conoscere o esperire le cose del mondo, ma solo di illudere l'uomo della loro conoscenza, attraverso l'assegnazione di una predeterminata ed arbitraria identità. Galimberti[2] spiega che il richiamo dal caos originale dei significati si può ritrovare in tutti gli stati in cui la ragione cessa la sua funzione identificativa, quali l'ebrezza, il sogno, la follia o gli stati umani prima della conoscenza del linguaggio come strumento comunicativo, come nel caso dei bambini. I bambini, secondo Galimberti, esperiscono il mondo intorno a loro non attraverso il codice deciso dagli adulti e che gli verrà impresso successivamente, ma per mezzo di una intuitiva sensazione d'uso, la quale viene invece percepita attraverso forme, colori e adeguatezza al proprio corpo (peso, dimensione, temperatura). I bambini usano gli oggetti seguendo le loro forme e li interrogano in funzione della comodità d'uso. Quando il linguaggio arriverà a fare da mediatore logico-conoscitivo tra il loro scopo e le caratteristiche estrinseche dell'oggetto, la fisicità degli oggetti e del proprio corpo perderà importanza rispetto al comportamento dell'individuo. L'uomo, una volta dotato di linguaggio, perde la capacita esplorativa e conoscitiva pura per forma e sensazioni con la quale è nato, per filtrare il mondo attraverso la ragione e il calcolo. L'uomo non è più in grado oramai di apprezzare uno spazio attraverso le sue capacità sensoriali, ma solo per mezzo di quelle linguistiche, concentrandosi nella formulazione di un eventuale giudizio solo su associazioni formali e visive, e focalizzando la propria attenzione su singoli elementi architettonici, come parole di un discorso.

Mentre l'esperimento di uno spazio attraverso il corpo può non essere coerente nel tempo e nello spazio, ma è sicuramente autentico rispetto al rapporto individuo-mondo, la lettura di uno spazio attraverso il linguaggio può essere

fallace, in quanto si tende spesso a non considerare che quest'ultimo è solo un artificio creato dall'uomo con limiti e vantaggi e con implicazioni e premesse umane e sociali (fuori da una società un linguaggio perde il suo significato). Quando quest'ultima consapevolezza è dimenticata, il linguaggio si confonde con ciò che esso rappresenta. La natura logica del linguaggio infatti permette che le sue parti (sintagmi) siano reciprocamente connesse da regole grammaticali e sintattiche che gli conferiscono un certo grado di autorità epistemologica (ontologica), coerenza e spesso di verità come parte mutuamente relazionata a un sistema generale di regole. Pertanto il linguaggio risulta così convincente da far cadere nell'equivoco di vederlo come struttura del funzionamento del mondo e non come sua rappresentazione (nella sua azione di nominare i significanti). Confondendo il mondo reale con quello della sua rappresentazione, e il regno dei significati con quello dei significanti, le persone si sono abituate all'incoscienza di questa differenza, che talvolta viene annullata. Un discorso coerente, sia all'interno di se stesso e quindi tra le sue componenti interne, sia all'esterno, e quindi rispetto ad altri discorsi, conferisce autorità e trasmette un messaggio di certezza su un determinato argomento. In aggiunta, si può notare una certa tendenza diffusa a trasferire la struttura logica che supporta il linguaggio (giustificandone i contenuti) sullo sfondo del mondo, pensando che la stessa struttura possa -usando la medesima logica- spiegarne le logiche. Le questioni del mondo, ma anche quelle dell'uomo sono quindi supportate da una logica artificiale che diventa naturale. Questo equivoco diventa facilmente visibile quando un concetto è legittimato attraverso una citazione latina o un proverbio: il linguaggio diventa garanzia diretta di verità rispetto all'interpretazione di un fatto del mondo. Una condizione più evidente si verifica quando

una parte del discorso è supportata da un'altra interna allo stesso discorso e quando la relazione fra le due è basata esclusivamente sul rapporto fra i due significanti. La coerenza del discorso si basa sulla relazione dei significanti e i significati sono semplicemente sostituiti dai loro elementi rappresentanti e quindi omessi dal flusso logico. Il discorso è quindi sostenuto dalla (vuota) logica dei suoi significanti e quindi diventa tautologico. Il potere evocativo o musicale del significante diventa pertanto condizione sufficiente a legittimare una seconda parte dell'argomento che si regge sulla prima su basi sintattiche. Il risultato è un'argomentazione coerente e fedele alle sue regole interne, che appare "vero" rispetto al modo in cui è stato espresso, tuttavia senza alcuna relazione con il mondo esterno al discorso.

Nel progetto di architettura può verificarsi un simile equivoco. Una parte del progetto si giustifica sulla base di un significante che, nella dimensione architettonica, può essere pensato come una copia di un progetto noto del passato, l'ego dell'autore, una firma famosa o un'ispirazione. L'utilizzo di una di queste argomentazioni diventa ragione sufficiente per l'intera architettura. Il progetto è quindi concepito intorno ai suoi significanti e quindi, in senso più generale, su un sistema creato artificialmente con lo scopo di avvicinarsi al significato, giustificato e tenuto assieme da una griglia logica che appartiene solo al mondo della rappresentazione. Secondo questa lettura diventa evidente quanto architetture così concepite e sviluppate non facciano riferimento né al mondo reale, né all'uomo che le abiterà, ma solo ad una sua funzione interpretativa. Se si osserva il modo in cui vengono elaborati i discorsi intorno a simili progetti, si nota la facilità con cui chi parla di architettura orienta la propria attenzione verso questioni intorno al progetto, caratterizzate da strutture linguistiche.

CANTAUTORI Bar della rabbia

Mannarino alla romana e il suo «circo» variegato

Il grande pubblico scopre in questi giorni un personaggio surreale e difficilmente inquadrabile. Un incrocio fra Gabriella Ferri e Manu Chao, che richiama anche personaggi come Stefano Rosso o la follia inventiva di un Capossela. Alessandro Mannarino, romano, classe 1979, rione Monti, è un cantastorie, e per certi versi, un moderno erede di Trilussa. Atmosfere musicali immerse nell'odore del vino (*Me so'mbriacato*), ricche di chiaroscuri. Lo spirito è metropolitano, mentre racconta storie strampalate di carcerati, pagliacci, prostitute, campi nomadi e barboni. Ne esce fuori una Roma massacrata (*Svegliatevi italiani*), personaggi tragicomici, fra citazioni felliniane ed elementi di musica balcanica e gitana (*Tevere Grand Hotel*). Benvenuti al circo variegato e affascinante di Mannarino.

Mario Luzzatto Fegiz

Figura 6 - Recensione del lavoro di Mannarino sul Corriere della Sera del 5 aprile 2009. Tipico esempio di critica retorica. Si noti l'assenza di analisi dei contenuti del soggetto in questione, a vantaggio di una serie continua di rimandi, riferimenti, immagini esterne e similitudini.

La critica architettonica diventa discorso intorno al progetto, in cui lo spazio fisico diventa un punto di partenza per parlare di altri progetti, di altre discipline, o di discussioni sul discorso o semplicemente far fluire una serie di musicalità che creeranno una atmosfera positiva nell'ascoltatore o lettore il quale, per contro, non riuscirà a decodificare il senso compiuto del discorso, rimanendo in silenzio contemplativo di fronte al suo non capire, ma da cui uscirà comunque sufficientemente convinto. Spesso infatti si parla di parole, di significanti usando il progetto come sfondo. Tanto è evi-

dente l'inclinazione a focalizzare i discorsi intorno all'architettura sul linguaggio, tanto diventa palese la difficoltà dell'architetto contemporaneo a concentrarsi sulla fisicità del progetto in questione, al suo spazio, al modo in cui questo viene percepito o funziona.

Note:

1La nozione di critica come studium in questo testo origina da quella proposta da Maurizio Grande. Si veda fra altro, Maurizio Grande - *La riscossa di Lucifero. Ideologie e prassi del teatro di sperimentazione in Italia (1976-1984)*, Bulzoni, Roma, 1985.

2Mario Perniola nel saggio *Aspetti dell'estetica culturale extraeuropea* (in "Dopo l'Estetica" a cura di Luigi Russo *Dopo l'estetica*, Supplementa, Centro Internazionale Studi di Estetica, dicembre 2010, p. 203) a questo proposito scrive: "*[...] l'eccessiva specializzazione scientifica crea studiosi preparatissimi in piccoli settori del sapere, i quali restano tuttavia nel complesso persone rozze e ignoranti.*"
http://www1.unipa.it/~estetica/download/DopoEstetica.pdf

3In Italia Massimo Majowiecki ha commentato negativamente nel 8 settembre 2007 sul palco del V-Day di Beppe Grillo la quantità di acciaio utilizzato nel progetto di Herzog & De Meuron dello stadio di Beijing. cfr. https://www.youtube.com/watch?v=Eqk4ZcHvJf8 e la trascrizione in inglese al link: http://www.beppegrillo.it/eng/immagini/vday_majowiecki_EN.pdf. La Cecla ha offerto un quadro negativo del lavoro di architetti ed urbanisti quali Rem Koolhaas, Frank Gehry, Purini, Gregotti e Fuksas (cfr. Franco La Cecla, *Contro l'architettura*, Bollati Boringhieri, 2008 p. 29 e seguenti). In Spagna il giornalista Javier Marias ha recentemente commentato l'inutilità della critica a vantaggio della abilità letteraria degli autori (cf. Javier marías, *La crítica de mi tiempo*, el pais, 18 aprile 2010:
http://elpais.com/diario/2010/04/18/eps/1271572022_850215.html)

4Un chiaro esempio può essere trovato nel lavoro sull'architettura e città di La Cecla. Si legga ad esempio: Franco La Cecla, *Contro l'architettura*, capitolo primo: "Perché non sono diventato architetto" p. 20 e seguenti.

5Per una visualizzazione dell'atomizzazione della figura dell'architetto, si veda: Theo Deutinger, *Atomization of Architecture*, pubblicato in L'Architecture d'Aujourd'hui #378, 2010 (guest editor MVRDV and The Why Factory).
http://td-architects.eu/projects/show/atomized-architecture/

6Si confronti Aaron Betsky, *MVRDV: The Matrix Project*, in Reading MVRDV, NAi Publishers, Rotterdam 2003

7Cfr. Umberto Galimberti, *Psiche e techne. L'uomo nell'età della tecnica*, Feltrinelli, Milano. 1999. p. 270

8Galimberti aggiunge che -essendo le tecniche sempre più avanzate e specialistiche, e quindi appannaggio di un numero sempre più ridotto di persone- la formulazione di opinioni avviene non sulla base della competenza su un dato argomento, la quale diviene sempre più improbabile, ma su quella della persuasione da parte di politici ed amministratori, i quali hanno una funzione prettamente di convincimento delle masse. Cfr. Umberto Galimberti, *La mente calcolante*, intervento al Festival della Mente, Sarzana, 2007.
http://www.festivaldellamente.it/it/371-UmbertoGalimberti/

9Cfr. Umberto Galimberti, *La creatività viene dal sacro*, intervento al Festival della Mente, Sarzana, 2004.
http://www.festivaldellamente.it/it/371-UmbertoGalimberti/

II Critica come Studium

Registro:
Delft, 28 luglio 2011
Alghero Airport, luglio 2011
TUDelft Library, dicembre 2011
Salamanca, La Rad, agosto 2015

Le sette questioni

Il testo che segue descrive un possibile processo da seguire per utilizzare la critica di architettura come *studium* sul processo progettuale, in modo da informarlo nelle sue varie fasi di sviluppo. Il processo illustrato è lontano da essere una teoria, ma si propone come una possibile traccia da sviluppare in futuro. Al fine di spiegare la logica di questo processo, si utilizza un esempio di progettazione di una casa generica in un contesto non specificato.

Quando un progettista viene incaricato di progettare una casa *ex-novo* questa viene immediatamente collocata in uno scenario già esistente. Parte dell'educazione di un architetto consiste nella conoscenza di una serie di regole da applicare alla progettazione. L'attuale Esame di Stato per Architetti in Italia richiede la conoscenza di regolamenti sia locali che nazionali. Dato un esercizio progettuale, gran parte dell'esame consiste nel verificare la preparazione del candidato intorno all'applicazione di tali normative. Alcune di esse sono i regolamenti edilizi, le leggi urbanistiche, le normative strutturali, le regole del buon costruire, le varie teorie sul paesaggio urbano, le norme antincendio. L'informata applicazione delle regole è prova sufficiente a garantire l'accesso alla professione di architetto. Nella professione progettuale si aggiungono altri tipi di informazioni *ab externo* legate alla soggettività di ogni architetto, quali il gusto, le impressioni, le fascinazioni, le ambizioni o le paure. La maggior parte dei dati e dei fenomeni che sono alla base di qualsiasi processo progettuale sono considerati come ricevuti *a priori* ed hanno un senso positivo. La profonda conoscenza di questi *limiti* diventa la cosiddetta "esperienza" del progettista, diven-

tando un valore acquisito. Il concetto elementare di casa rappresenta la base denotativa sulla quale l'architetto si specializza, diventando nel tempo un professionista della sua progettazione. Se, da una parte, l'articolata conoscenza del processo normativo legato al progetto garantisce la fattibilità di un progetto, da un punto di vista più generale essa rappresenta un limite significativo. Il progetto, prima ancora della sua nascita, è già stato costretto dentro una invisibile gabbia che, con molta probabilità ne guiderà lo sviluppo, allo stesso tempo limitandolo sensibilmente. L' idea comune di casa proviene dalla sovrapposizione nella storia di tutti questi aspetti e della loro calcificazione in una forma consolidata.

Figura 7 - Immagine della Ville Savoye secondo Mirče Mladenov.

Il progetto finale della casa è quindi il naturale risultato di una invisibile gabbia formata da limiti a cui viene applicata la personale impostazione del progettista. La questione che interessa mettere in luce è il fatto che il progetto nasca all'interno di uno scenario già limitato in partenza e, in un certo

senso, limitante. Se l'architetto inizia a lavorare al suo progetto partendo da basi deboli, come ad esempio una fascinazione formale, una impressione o un concetto (*siamo partiti dal/ci siamo ispirati al concetto di...*), il risultato finale porterà con molta probabilità al suo interno le caratteristiche di una debolezza logica intrinseca. Se le premesse iniziali sono limitate e limitative, il prodotto finale sarà vuoto, come una casa progettata seguendo esclusivamente principi normativi (limite massimo di metri cubi su metri quadri o rapporti spaziali imposti da norme urbanistiche) o puramente soggettivi (l'architetto che "sente" gli elementi naturali presenti nel luogo dove sorgerà l'edificio e ne vuole mantenere o richiamare i connotati durante il progetto) come indicazioni fondanti. Una casa prodotta dall'effetto di gesti e scelte progettuali irrazionali diventa un oggetto a grande scala incapace di assolvere alle sue funzioni abitative in modo maturo, riflessivo e cosciente. Le relazioni che crea con chi la abita, con la sua vita o con le altre case e città sono relazioni mute ed irrisolte.

Una ovvia considerazione sembrerebbe, a questo punto, quella di tornare alle premesse originali della progettazione della casa e spendere maggiore attenzione sulla costruzione di basi robuste sulle quali costruire il progetto. La critica è lo strumento intellettuale (e conoscitivo) capace di intervenire in modo cosciente sulle premesse del progetto. Risulta chiaro che l'oggetto della critica sia lo scenario di base del progetto, ovvero la costruzione delle sue premesse, e che la sua missione sia, seguendo questo discorso, l'eliminazione della gabbia invisibile che sta alla base del progetto contemporaneo. Laddove la realizzazione di una casa necessita un pro-iecto per passare dalla idea che la genera alla sua "forma", il suo progetto necessita una fase di pre-iecto che si ponga a servizio del progetto nella costruzione delle sue

basi consapevoli, ossia la critica. Oggetto della critica è il progetto, ad iniziare dalla costruzione delle sue premesse. Questa costruzione si realizza attraverso lo studio di diverse questioni che sono di seguito esposte. Le questioni sono interconnesse e progressive e si occupano di vari aspetti dell'impostazione del progetto. Esse sono formulate in forma di dubbi successivi il cui obiettivo è quello di eliminare progressivamente pre-giudizi che possano guidare le scelte progettuali. Le risposte alle questioni funzionano come un meccanismo di formulazione di un giudizio a guida del progetto informato dalla critica, una volta che i pre-giudizi sono stati via via eliminati. Le questioni si articolano in quattro gradi: quelle di grado zero si occupano dell'effettiva necessità dell'elaborazione di un nuovo progetto; quelle di primo grado riguardano il tema richiesto al progetto in quanto attività umana; il secondo grado si riferisce alla tipologia richiesta (sia essa una casa, un edificio pubblico o una piazza); il terzo grado studia la questione della tecnica e del linguaggio, mentre il quarto grado si occupa della corrispondenza tra i contenuti del progetto e dei termini di paragone che ad esso sono esterni, e dello studio sul valore che il progetto produce alla sua attuazione.

Sei i dubbi sulla effettiva utilità del progetto come strumento (grado 0), sul tema (grado I) e sulla tipologia (grado II) si collocano come pre-messe del progetto in termini temporali, le questioni della linguista e tecnica (grado III) sono interne al progetto e lo caratterizzano per tutto il suo processo. Le questioni di corrispondenza e valore (grado IV) rimettono in discussione quanto deciso nel progetto dopo il grado III con fenomeni del mondo, e forniscono un valore universale al progetto di architettura.

1- La questione eidetica (grado 0)

Anzitutto è necessario insinuare il dubbio in merito al progetto in sé come prassi tesa all'ottenimento ed al controllo di un prodotto finale. In coerenza con quanto descritto nella prima parte di questo testo, è necessario uno spazio ed un tempo di riflessione prima di iniziare l'atto progettuale a seguito di un impulso iniziale. La rapida messa in marcia del progetto, subito dopo la richiesta da parte, ad esempio, del cliente, elimina in partenza le potenzialità dell'idea, precludendone ipotetiche dimensioni di sviluppo. Sarebbe utile pertanto porre innanzi (pre-iectare) ad ogni richiesta di un nuovo processo cognitivo, accumulativo di una conoscenza e pro-iectivo, ovvero di un progetto, l'eventualità che non sia necessario iniziare il discorso o il processo dal suo inizio, ignorando o considerando non utile quanto sia già stato prodotto fino a quel momento. La conseguenza si esplicita nella domanda se non sia vantaggioso copiare in maniera aperta e diretta progetti già esistenti e testati.

2- La questione tematica (grado I)

Una volta stabilita la necessità di far scattare la molla propulsiva del processo progettuale, invece di applicare *tout-court* una soluzione già esistente e verificata, e quindi una volta che lo strumento del progetto diventa autorizzato dalla richiesta specifica del "fare", il secondo grado di dubbio delle azioni *a priori* si applica agli aspetti funzionali (nel senso di finalizzati ad una funzione determinata) legati al tema del progetto. Dinnanzi ad una richiesta chiara di un progetto per una abitazione come quella dell'esempio precedente, è necessaria una riflessione di più ampio respiro attorno al tema stesso dell'abitare, ovvero sul rapporto dell'attività dello "stare" in un luogo ben delimitato considerato proprio (in

diretta opposizione con ciò che diventa invece, per esclusione, pubblico, ovvero di tutti e nessuno in particolare) capace di richiamare a sé concetti quali la rappresentazione del singolo rispetto ad una comunità e della stessa identità; ed il luogo fisicamente inteso nel quale le attività avvengono.

Si metta in dubbio, in sostanza, che il luogo assegnato *a priori* e contenuto già nella richiesta "progetto di una casa" possa essere l'unica forma possibile di risposta. Il rischio che il mancato esercizio di tale dubbio nasconde è, ad esempio, espresso nell'eventualità (spesso diffusa e presente) di porre in relazione una attività -quella del vivere- intesa in un modo accettato *a priori* (nessuna domanda reale sul come si viva o possa effettivamente vivere al tempo della formulazione della richiesta iniziale), ad un luogo specifico accettato passivamente come modello o tipo costruttivo (una casa deve avere un ingresso, un bagno, un soggiorno, una stanza da letto; o ancora più generalmente, una casa è organizzata in stanze, spazi di servizio e serventi, angoli "nobili" e privati).

3- Le questioni tipologiche (grado II)

Autorizzato il progetto come strumento e fissate le coordinate tematiche, il processo arriva al suo terzo grado di riflessione. Questo consiste nel porre in questione l'autorevolezza di forme e caratteri dell'oggetto. Da una parte si ha infatti la consuetudine formativa delle componenti del progetto (il muro è un elemento verticale di chiusura, la porta un passaggio fra due "ambienti"), dall'altra il sistema di attività umane che indichiamo con il vivere. Prima ancora di "tipo" si dovrebbe porre in questione l'uso stesso degli archetipi (si è certi che una scala sia la migliore maniera di spostarsi fra due piani posti a diverse altezze?). Per comodità di ragionamento si accettino questi ultimi come lemmi quali

parti invariabili del nostro discorso. Una riflessione sugli archetipi rimanderebbe comunque il nostro lavoro al grado 1. Nella prassi abitativa può essere notata una sorta di accomodamento delle azioni quotidiane alle forme della casa. Un regolamento edilizio, ad esempio, impone una certa circolazione dentro gli spazi, una successione fra loro e, quindi, una loro reciproca proporzione e posizione. I fruitori della casa vengono costretti a questi spazi e se ne abituano fino a confondere l'abitare con l'uso di quegli spazi. Le forme e configurazioni consuete della casa diventano quindi tipo: la casa è quel luogo che presenta alcune caratteristiche formali, distributive e dimensionali e non più il luogo che ospita e riflette l'abitare. Per meglio dire, la casa contiene una derivata seconda dell'abitare ottenuta dalla applicazione e relativa consuetudine di pratiche esterne a questioni direttamente progettuali. Sta in questa relazione forma-azione dell'attività dell'abitare (ma lo stesso discorso potrebbe essere esteso a qualsiasi altra attività) il campo d'azione del necessario dubbio che il progetto deve investigare.

4- La questione tecnica (grado III)

Una volta autorizzata la relazione tra forma e azione, si passa allo studio delle conseguenze, senza porre più in discussione l'una o l'altra in modo singolo. Il terzo grado per la costruzione delle premesse per il progetto si occupa infatti del suo "farsi" *in itinere*. Il "fare" è l'attività intesa come reazione dell'uomo rispetto all'opposizione del mondo al suo compiere la missione dell'esser uomo. Il progetto è il "fare" dell'architetto. Così come l'uomo nel perseguire il suo piano nel mondo della sua realizzazione[1] "fa", usando la tecnica, così l'architetto reagisce al mondo in virtù della sua volontà trasformandolo. Questa trasformazione è l'architettura ed il

mezzo impiegato il progetto. La consapevolezza -*in primis*- di una continua opposizione tra mondo dell'uomo e necessità come sfondo delle azioni umane, e lo studio delle modalità in cui questa opposizione viene messa in pratica, assumono quindi un'importanza fondamentale nella costruzione dello scenario progettuale.

5- La questione linguistica (grado III)

Nello studio dei modi possibili di reazione all'attrito uomo-mondo (o azioni umane-natura) vi è tuttavia una trappola rappresentata dal linguaggio. Il linguaggio è una struttura logica inventata dall'uomo per creare una relazione (diversamente inesistente e priva di senso) tra i significanti e i significati. L'uomo attraverso il linguaggio non arriva a conoscere le "cose", ma solo a nominarle. Essendo il dominio dei significanti, il linguaggio permette di chiamare i significati, ma non di capirli. Talvolta si crea confusione tra il conoscere una parola (il suo significante) ed il suo significato. Si ricordi a tal proposito che il linguaggio ha il suo senso solo all'interno di una società, in quanto convenzione fra persone. Il problema nasce quando ci si dimentica della natura reale del linguaggio e lo si confonde con ciò che esso rappresenta. La natura logica del linguaggio, le cui parti (sintagmi) sono connesse fra loro da regole grammaticali e logiche che gli conferiscono un grado di autorevolezza, coerenza e, talvolta di verità, in quanto corrispondenza ad una regola predeterminata, risulta talmente convincente all'uomo che questi talvolta cade nell'equivoco di vedere il linguaggio come struttura di funzionamento del mondo e non come struttura della sua rappresentazione (nel suo nominare i significati). Scambiando il mondo per il linguaggio ed i significanti per i signi-

ficati, e diventando quindi inconsapevoli di questa differenza sostanziale, si tende a trasportare la struttura logica che regge il linguaggio (giustificandolo all'interno delle sue regole) con una struttura logica che dovrebbe spiegare il mondo nei suoi significati. Le questioni umane, ma anche quelle della natura, vengono allora supportate da una logica artificiale che diventa "naturale".

Questa incomprensione è facile da notare quando si legittima un concetto con il suo linguaggio: ad esempio quando una locuzione latina posta a giustificazione di un discorso, gli conferisce un certo grado di "verità" nel contesto di un discorso. Talvolta una parte del discorso viene giustificata da una altra sua parte, generando una consistenza logica nella struttura del linguaggio. In questo caso infatti, la relazione fra le due parti del discorso è supportata dalla connessione fra i due significanti, i quali sostituiscono i significati. Il discorso si sostiene quindi nella logica (vuota) dei suoi significanti e diventa perciò tautologico. La forza evocativa o musicale di un significante diventa condizione sufficiente alla legittimazione di una seconda parte del discorso che con questa prima si sostiene. Il risultato è un discorso "vero" in quanto coerente alle sue regole interne e rispetto al sistema logico del linguaggio in cui viene espresso, ma del tutto privo di contatto con il mondo esterno alla frase, o per lo meno, con quello dei significati.

Nel progetto di architettura può avvenire il medesimo fraintendimento. Una parte del progetto si giustifica su un significante che in ambito architettonico può essere sostituito da copie di progetti del passato, ego dell'autore, nome famoso dell'autore, ispirazione o fascinazione. Il progetto è quindi fondato su significanti, su rappresentazioni o, in generale, su un sistema artificialmente creato per poter avvicinarsi al si-

gnificato delle cose, giustificato e tenuto assieme da una griglia logica adatta solo al mondo della rappresentazione, che poco informa il mondo al suo esterno. Lo studio della questione linguistica, inteso come riconoscimento di un sistema interpretativo dell'architettura che, come tale, è staccato ed indissolubile rispetto all'architettura stessa, diventa una consapevolezza quanto mai necessaria nell'attività di progetto. Le scelte in campo progettuale devono essere basate su questioni architettoniche e non linguistiche, tenendo sempre chiara la funzione strumentale del linguaggio, e soprattutto la differenza tra linguaggio e architettura.

6-Questioni di continua corrispondenza esterna (grado IV)

Vi sono delle questioni la cui dimensione è la continua corrispondenza tra le scelte che avvengono all'interno del processo progettuale ed un secondo termine di paragone che sta all'esterno del progetto in questione. Quest'ultimo si esplicita in diversi modi: le scelte di progetto si inseriscono in un processo ed ognuna di esse deve essere continuamente posta a confronto con gli studi precedenti e successivi all'interno dell'intero sviluppo. In un certo senso si può affermare che il progetto prosegue in questo caso parallelamente allo studio critico. Il progetto viene poi collocato in una "storia" ed una "geografia". Come tale, i risultati ottenuti dovrebbero essere considerati come parte di un panorama ampio che include i progetti del passato e quindi della storia di architettura e i progetti delle altre parti del mondo in un continuo rapporto complessivo di caratteri globali e locali che qui non verranno trattati.

7- Studio del valore (grado IV)

La questione finale del processo di critica come studium è la formulazione di un giudizio sul valore del progetto. Il valore è un parametro che si esprime su uno scambio: *redde rationem* è una locuzione latina che si ritrova nel Vangelo secondo Luca: *"Et vocavit illum et ait illi: "Quid hoc audio de te? Redde rationem vilicationis tuae; iam enim non poteris vilicare""* (16,2)[2].

Per quanto il valore di un progetto possa essere assimilato con la sua qualità, la questione dovrebbe essere invece posta in maniera più vicina ad uno scambio operato fra quantità. Il progetto di architettura è la pratica con la quale si passa da un "contesto" ad una artificializzazione umana. Una modifica del mondo (il fatto che questo mondo sia mai toccato o visto dall'uomo o che venga rappresentato da un contesto precedentemente modificato è assolutamente equivalente ai fini di questo ragionamento) genera un "prima" ed un "dopo" rispetto al progetto. Lo studio dello *status quo ante* e delle sue differenze rispetto ad uno *post status quo* vengono espresse dal valore del progetto. In linea teorica il valore dovrebbe esprimere la quantità di aspetti che cambiano la situazione di partenza con il realizzarsi del progetto. Questa quantità si trasforma o implica inevitabilmente una qualità intesa come capacità di avvicinare la nuova situazione ad un obiettivo prefissato.

In uno scambio le due parti ottengono "oggetti" con valori diversi, essendo le valutazioni dei due associate alle reciproche sfere soggettive. Il valore infatti non rappresenta una quantità universale ed oggettiva, ma sempre diversa al variare dei contraenti lo scambio. È necessario che il progetto si interroghi sulla creazione o variazione del valore a seguito della sua attuazione.

Lo studio delle questioni nei quattro gradi elencati forma uno scenario di conoscenza entro cui sarà collocato il progetto. Lo studio critico effettuato aiuta ad interpretare un

contesto e ad eliminare uno scenario caratterizzato da idee e norme imposte *a priori*.

La critica come studium ha per oggetto la costruzione delle premesse del progetto e per obiettivo il disegno del suo più consapevole scenario.

Note:

[1] "La técnica es la reacción enérgica contra la naturaleza o circunstancia, que lleva a crear entre éstas y el hombre una nueva naturaleza puesta sobre aquélla, una sobrenaturaleza". cfr. Ortega y Gasset, Meditación de la técnica y otros ensayos sobre ciencia y filosofía, (1939), alianza Editorial, Madrid 2008 p. 28

[2] Cfr. Umberto Galimberti, *La mente calcolante*, intervento al Festival della Mente, Sarzana, 2007.
http://www.festivaldellamente.it/it/371-UmbertoGalimberti/

III Note sulla critica

Krinein

La parola critica, come tanti altri contenitori di macro-concetti, denota oggigiorno una serie di significati diversi, contrastanti, finanche equivoci, sopratutto se comparato al suo significato originale. Critica deriva dalla parola *krinein* (separare, decidere, da *crisis*), ed ancora da *kritikos* (capace di esprimere giudizi). Krinein significa saper distinguere il grano buono da quello cattivo. Nella definizione stessa è insita l'idea di "discernere", della ricerca e dell'affermazione di una qualità, rispetto ad una prefissata scala di valori. Non si può infatti formulare un giudizio binario (buono-non buono), qualora non sia abbia, già da prima della messa in funzione del processo critico, ben chiara una scala parametrica condivisa. Questo passaggio richiede l'attenzione su alcune questioni. La prima è che il risultato dell'esperienza critica dipende sostanzialmente dalle capacità intellettive di chi la opera, dalla sua intelligibilità e, in prima istanza, dalla sua formazione, ovvero dalla quantità e qualità di informazioni e concetti che questi ha accumulato ed elaborato.

La prima caratteristica della critica ha quindi a che fare con il *corpus* (base culturale) di chi la esercita, in relazione alle sue capacità di usarle, ovvero alla sua *mens*. La seconda questione è legata al momento della scelta. Scegliere equivale a passare da un campo aperto di possibilità all'individuazione di una unica. In questo senso, scegliere significa escludere, cercare ragioni sufficienti per determinare una negazione e, per risultato, una affermazione, seguendo il principio di non contraddizione. È utile notare che, nell'operazione di scelta del grano buono da quello cattivo, non esistano situazioni intermedie, condizioni di infra, trans, semi o quasi. Il *tertium non datur* pare essere un punto fermo sin dall'inizio della sua definizione, dell'attività dell'esercizio del pensiero critico.

Al fine di mantenere il significato della critica aderente nella massima misura alla sua accezione originale, si cercherà in seguito di commentarne le relazioni e declinazioni, spesso oggetto di dubbi ed incomprensioni.

Figura 8 – Corpus e mens nel processo critico.

Critica e teoria

Se si riprende la semplificazione di base del critico proposta nel precedente paragrafo, sarà facile notare che, all'aumentare, in termini sia qualitativi che quantitativi, del corpus del critico, l'influenza positiva della critica in qualsiasi processo aumenterà proporzionalmente. Più le mani del contadino sono esperte nel riconoscimento delle varie parti della spiga, meglio egli svolgerà il suo lavoro in termini potenziali. La teoria ha esattamente questa funzione: rendere più esperte le mani del contadino. Le indagini teoriche infatti, così come la stessa elaborazione o conoscenza delle stesse, espandono il campo di possibilità che la scelta conclusiva del critico richiederà. Questa pratica, aumentando la quantità di possibilità di elementi che il critico userà nell'elaborare il giudizio, risulta in un aumento delle qualità della scelta.

Le teorie dell'architettura sono formulazioni di modelli possibili del "fare" architettura. Le teorie sono strumenti intellettuali di cui l'uomo si dota per far fronte alla mancanza

di una univocità del fare. Per ragioni insite nella natura dell'architettura stessa, non vi può essere, per lo meno al momento, una risposta unica ed universale alla domanda di cosa sia e come si faccia l'architettura[1]. Mancando l'unicità di queste due definizioni, nascono, quasi come naturale reazione all'assenza per poter andare avanti in termini "fattivi" e quindi legate al "fare" architettura senza conoscerne la definizione, i limiti o il modo di farla, delle proposte che vanno da strutturati e complessi apparati logici a semplici opinioni. Questi modi di intendere l'architettura, queste proposte, sono le teorie. È importante notare che la teoria sia una "manière de voir", una proposta nata come antidoto agli effetti di una mancanza, mentre la critica è ricerca di definizioni. La teoria è proposta di nomi e modi, la critica è la determinazione di nomi e valori.

Critica e analisi

Sebbene esistano casi in cui architetti associano lo studio alla base dell'attività critica ad approcci analitici, è utile chiarire che le due attività sono sensibilmente differenti, sebbene potenzialmente compatibili. L'attività analitica riconduce alla scomposizione di un dato soggetto nelle sue parti costituenti. La premessa è l'individuazione ed il riconoscimento di un soggetto inteso come un tutto, ovvero divisibile. La conseguenza prima è invece che vi sia corrispondenza e coerenza tra le parti ed il tutto e che tali parti possano godere di un certo grado di identità prima e autonomia poi. Qualora queste condizioni sussistano, si potrà passare all'osservazione delle singole parti e, come conseguenza, alla loro reciproca relazione e a quella con il tutto. La concezione olistica è una idea che si appoggia su quella di analisi, ma è, logicamente, ad essa succedanea.

È intuibile notare quanto la prassi della "soluzione" di un oggetto (considerato complesso) nelle sua parti più semplici, diventi quasi naturale nel funzionamento della nostra mente. Da Aristotele in poi i filosofi hanno presentato l'analisi come strumento di osservazione e conoscenza del mondo e dell'uomo. Subito dopo aver sciolto (analizzato) un soggetto, ed aver quindi spostato l'oggetto dello studio da un soggetto complesso a vari più semplici, è facile iniziare a considerare le tante parti semplici nei loro rapporti. Nel processo di analisi le parti sono considerate semplici quando non possono essere divise ulteriormente, e sono considerate elementi a se stanti. Di fronte allora a vari elementi "primi", l'osservatore non può che agire su di loro cercandone i rapporti reciproci o addirittura, fra una singola parte ed elementi o oggetti esterni (questo diventa lecito se abbiamo dichiarato l'identità e sancito un'autonomia delle parti in fase di analisi). La ricerca di queste relazioni viene indicata come sintesi (syn – insieme e thesis – azione di porre).

L'azione di sintesi consiste quindi nello studio dei rapporti tra le parti di un tutto rese semplici. Con la sintesi si cercano relazioni esistenti e si propongono nuove e possibili relazioni. Nella proposta e ideazione di una nuova relazione converge un'azione di tipo progettuale; il che giustificherebbe l'attenzione che gli architetti danno alla pratica analitica e sintetica[2].

Nell'elaborazione di nuove relazioni tra le parti e il tutto e tra la parti e i "tutti" esterni si può trovare una convergenza con l'attività teorica. Questo è dovuto alla pratica di formulazione di proposte di relazioni non ancora note. L'accezione propositiva, di tentativo, di offerta di nuovi rapporti assume in parte i connotati di una attività teorica. Questa è,

ad ogni modo, una somiglianza di comportamenti momentanea nel processo del progetto e comunque eideticamente diverse per la loro natura.

La critica, in qualità di processo di studio applicato alla ricerca del valore, utilizza tutti gli strumenti che la logica umana offre nella sua intelligibilità. L'analisi viene usata qualora venga ritenuta utile a scomporre l'argomento dello studio in questione in elementi più semplici; così pure la sintesi quando si rende necessario indagare le relazioni tra le parti ottenute. L'analisi è, in tal senso, un attività strumentale allo studio critico e i due possono momentaneamente convergere, pur restando chiaramente distinti. L'analisi termina con l'ottenimento di elementi semplici, mentre la critica prosegue nel suo percorso conoscitivo, alla ricerca del grano buono e di quello cattivo.

Critica e giornalismo

Essendo uno studio profondo, la critica richiede tempo e dedizione su uno specifico argomento. Chi si occupa di critica è, nell'essenza della sua definizione, uno studioso che per professione accumula ed interpreta conoscenza su una serie di argomenti. Una tale conoscenza per qualità e quantità risulta essere utile in diversi campi culturali che si occupano della trasmissione della conoscenza: quali le università, il campo dell'editoria o il giornalismo. Queste ed altre assimilabili attività sono delle derivazioni dell'attività critica. Si consideri quindi lo studioso che si occupa di critica come un contenitore intelligente di conoscenza che può essere in parte trasmessa in diverse direzioni: dal museo alla televisione. Così come il professore è colui che conosce talmente bene una materia da poterle insegnare agli altri, così il critico

è talmente preparato sullo studio di soggetti specifici da poterne parlare in un giornale. Tuttavia il fatto di scrivere in un giornale di un dato argomento non fa di chi scrive un critico. Questo è un caso abbastanza comune in architettura, in cui spesso viene richiesto a giornalisti di descrivere un progetto o parlare di un architetto. Gli articoli che ne derivano hanno normalmente il fine di presentare ad un vasto pubblico un'architettura, indirizzandolo alla sua lettura. Al lettore è presentata una immagine semplice, priva di alcuna problematicità o contraddizione. Per la natura divulgativa di questi articoli, le descrizioni sono ricche di commenti e termini altisonanti, continui rimandi, collegamenti e confronti ad altri autori ed opere. È importante notare quanto i giornalisti che si occupano di architettura ed i critici di architettura siano sostanzialmente diversi sia nei loro intenti, che nel modo di lavorare. I primi hanno come obiettivo presentare una immagine semplificata al pubblico in modo da veicolarne il giudizio, mentre i secondi hanno il compito di studiare un edificio o il lavoro di un architetto in un contesto più ampio, indagandone il valore attraverso la formulazione di giudizi argomentati.

Critica e progetto

Come abbiamo visto, è oramai prassi abbastanza comune considerare l'attività di progettazione divisa in tre momenti distinti: la teoria, il progetto e la critica. Nei casi più frequenti la teoria, intesa come insieme di conoscenze necessarie acquisite nel corso della formazione del progettista, si posiziona *ex ante* rispetto all'attività delle proprie del progetto, mentre la critica si manifesta solo *ex post*, ovvero a edificio costruito. Ci si sente dunque autorizzati ad argomentare il valore di un'architettura solo una volta che questa sia stata

costruita. In questo modello organizzativo emerge con chiarezza la contraddizione di un metodo in cui le domande sul progetto sono formulate ad opera conclusa, anziché *in fieri*. L'attività critica, da attività di studio, che potrebbe informare il progetto in tutte le sue fasi, si riduce a prassi speculativa posticcia. Intesa come strumento di conoscenza *ex post* in quanto osservazione di un fenomeno già avvenuto, la critica non può essere usata come risorsa del progetto. Tutto ciò che la critica potrebbe fornire al processo progettuale (studio di questioni generali e particolari, interne ed esterne al progetto), nella forma di una maggiore consapevolezza di scelte, viene a mancare. L'architettura de-critica (in questo caso mancante delle componenti derivati dell'apporto critico) risulta impoverita del suo potenziale contenutistico, talvolta inconsapevole o semplicemente vuota.

Se lo studio critico, che potrebbe fornire apporti contenutistici fondamentali per il progetto, è lasciato *a latere* del processo progettuale, può essere indicato un modello alternativo in cui l'apporto critico possa contribuire al processo progettuale in tutte le sue fasi?

STARTING POINT	METHOD	OUTPUT	EXAMPLE
Data/facts	Mapping, diagrams	design	OMA, MVRDV, UNStudio
Theory	rules	design	Greeks, Romans, Renaissance
Process	experiment	design	ONL: "the important is the means, not the result"
Thinking	Drawing	design	Libeskind, Purini
Feeling	Amaze, stupor, poetry	design	Zumthor, Pallasmaa
Final Effect	Test and control	post-rationalisation	Iconic buildings, Birignaos
Unconscious Approach	Confusion, randomisation	design	Copycat, misinterpretation
Sustainable Approach	Green performance	design	Zero carbon buildings
Technical Approach	performance	design	Value Engineering
Utopia/provoking approach	Generation of scenarios	design	Archigrams, Superstudio

Figura 9 - Schema di diversi approcci progettuali.

Per poter avere elementi utili alla formulazione di una buona argomentazione dovremo fare un passo indietro e produrre alcune considerazioni circa l'elaborazione di un progetto di architettura.

Come sappiamo non esiste un'unica maniera di produrre un progetto di architettura. Vari architetti hanno provato a for-

nire la loro personale definizione di architettura, idea di progetto e descrizione del processo progettuale. Cerchiamo di tenerci al margine di queste varie teorie formulate intorno a fare architettura e di inquadrare invece il discorso con una osservazione generale. Nel momento in cui un cliente richiede un progetto, l'architetto si trova nella posizione di dover tradurre un'idea in una forma. Quest'atto di creazione implica la produzione di qualcosa che al momento non esiste ancora nel mondo. Il progetto esiste nello spazio di transizione tra le due sfere fra cui si muove la natura umana: il pensiero e la dimensione fisica del mondo. L'architettura che risulta alla fine del processo è la formalizzazione della soglia fra le due dimensioni. Il tentare di ridurre la potenzialità sia di modalità di avvenimento, che di risultati finali di questo incontro tra le due nature umane, sarebbe operazione troppo semplicistica e riduttiva, nonché qualsiasi proposta che abbia la pretesa di una che abbia la pretesa di imporsi come unica sulle altre risulterebbe comunque incompleta.

Vi sono dinamiche e funzionamenti che il nostro cervello non riesce ad elaborare, in parte per il fatto che la quantità e qualità di informazioni che abbiamo elaborato, da quando l'uomo ha iniziato a registrare ciò che pensa e fa, non è probabilmente sufficiente a spiegare tutto ciò che succede o potrebbe avvenire. In parte questo limite è riconducibile a questioni strutturali del nostro apparato logico: così come un pesce non può camminare o un uomo volare senza l'ausilio di apparati, così nostro cervello si blocca o meglio non consente una ramificazione delle idee in alcune direzioni.

Quella della fine della singola esistenza è un'idea che funziona ad una frequenza diversa da quella delle idee che elaboriamo normalmente, per cui non può essere elaborata. Allo stesso modo, proprio perché trattasi di un meccanismo

inconscio, come la respirazione o il sognare, il passaggio tra pensiero e forma è impossibile da capire in modo univoco.

Qui viene in aiuto lo strumento logico della teoria (vedasi *critica e teoria*). Tuttavia, come abbiamo visto, questo funziona da sovra-apparato di ausilio a sostituzione di un funzionamento mancante: la teoria funge in questo caso da surrogato della piena e diretta comprensione.

Al fine di suggellare la distanza che esiste tra la comprensione del passaggio pensiero-forma (ovvero della creazione della forma), ed il modo nel quale questo realmente avviene, diventa opportuno, nonché logicamente più onesto, dichiarare apertamente l'impossibilità di formulare una modalità di svolgimento di un passaggio unico per tutti gli architetti. Questo studio dovrebbe pertanto restare come una consapevole questione aperta che consente, con medesimo valore, più opzioni e proposte del fare architettura. Nei denti degli ingranaggi di questa consapevole ammissibilità si innesta l'apporto dello studio critico.

Dal momento in cui tutti i modi di fare un progetto di architettura, sia quelli elaborati da chi ci ha preceduto, che quelli che verranno elaborati da chi ci sopravvivrà, hanno un valore potenzialmente equiparabile, nei confronti di una universalità del funzionamento del pensiero umano, la critica entra a pieno diritto nel merito di tutte le proposte in maniera indistinta.

Come abbiamo visto, la critica si manifesta come uno studio sul valore e l'importanza di un progetto rispetto agli altri e a questioni esterne ad essi. Se applicata in maniera più attenta e sistematica, i soggetti della critica diventano le singole scelte progettuali, ovvero le componenti del processo progettuale.

Note sulla critica

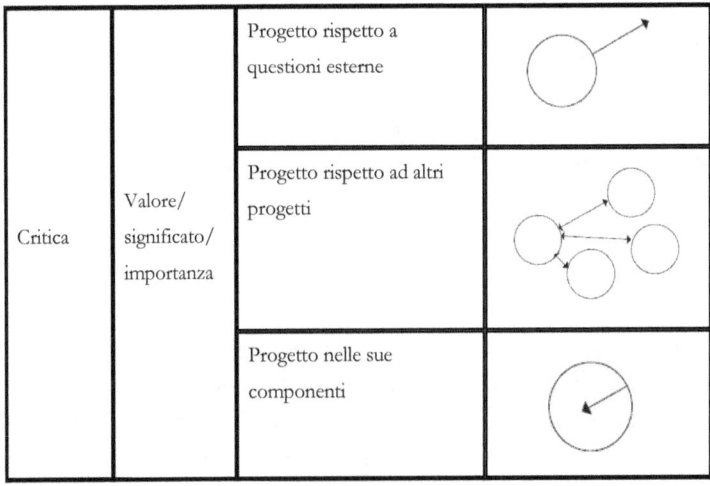

Critica	Valore/ significato/ importanza	Progetto rispetto a questioni esterne	
		Progetto rispetto ad altri progetti	
		Progetto nelle sue componenti	

Figura 10 – Relazione progetto e questioni esterne.

Informando ogni fase del processo progettuale, la critica mette in relazione ogni questione interna al progetto con questioni universali dell'architettura, restituendo come risultato un progetto più consapevole e proiettando una singola scelta progettuale legata al momento e alla geografia su uno scenario universale. Lo studio del valore di ogni singola scelta ha per risultato un aumento di valore del progetto stesso rispetto alla storia.

Intesa in questo senso, ovvero come strumento di studio a supporto di ogni fase progettuale qualunque sia il fare architettonico messo in opera, la critica esprime appieno la sua potenzialità di sfruttamento riscoprendo quella importanza che, nel ridurla a mero strumento di analisi di ciò che è già costruito, o peggio ancora a promozione o stroncatura, aveva oramai dimenticato. Siamo arrivati ad una possibile definizione della critica:

La critica è uno studio delle questioni architettoniche sul valore, significato e l'importanza del progetto in riferimento alla storia e geografia dell'architettura che si esprime attraverso la formulazione di giudizi. La critica si applica al progetto e ad esso è strumentale.

Critica e traduzione

Per alcuni l'attività critica è assimilabile al trasferimento di una serie di informazioni da una forma ad un'altra. La questione si riferisce al fatto che il critico, in quanto studioso ed esperto di un determinato campo del sapere, sia in grado di elaborare dei contenuti di un progetto e trasformarli in una forma più prossima e quindi comprensibile a coloro i quali sono esterni a quella sfera di conoscenza. In questo il critico avrebbe una grande responsabilità civile nei confronti delle persone per le quali prepara la traduzione. Questa maniera di intendere l'attività critica ha un aspetto interessante per via della sua missione sociale, ma difetta del funzionamento più intellettuale ed utile di questo mestiere.

L'immagine di un critico che trans-duce (conduce oltre) una schiera di persone che lo segue, gli conferisce una veste quasi messianica. Questa figura non avrebbe necessità di spiegare e giustificare le fonti o i metodi che ha usato per ottenere determinate considerazioni sul progetto che poi spiega in un modo semplificato ad altre persone. La critica avrebbe dunque una funzione ermeneutica ed interverrebbe su un messaggio da comunicare fra due parti, e da tradurre ad un pubblico. Il critico-traduttore non indaga i contenuti di un progetto, né li mette in discussione, ma attende i risultati del progetto per comunicarli. Questa visione della critica è riduttiva poiché non interviene nel processo progettuale

per informarlo, ma si applica solo al suo termine. In aggiunta, la critica come traduzione non formula giudizi come risultato dell'applicazione di dubbi, ma esprime giudizi sull'opera finita.

Critica e giudizio

La conoscenza umana ha luogo nel momento esatto in cui il giudizio viene formulato. Esercitare un giudizio significa creare una connessione tra un soggetto ed un predicato. Il soggetto determina l'ambito della conoscenza, dal momento che questo si lega al concetto di esistenza dell'elemento primo, mentre il predicato ne delinea il valore particolare rispetto ad un sistema generale.

Il soggetto per sé, inducendo solo esistenza e riferendosi solo alla dichiarazione di se stesso, non ha nessun valore in termini quantitativi ed informativi. Se però questa dichiarazione o affermazione di esistenza viene posta in relazione con le categorie di oggetti del mondo, allora l'esistenza assume una direzione, inizia a manifestare dei connotati attraverso i quali noi possiamo costruire delle forme, ovvero rendere comprensibile al nostro cervello ciò che Cartesio indicava come noumeno. La formalizzazione di un noumeno è il disegno di un profilo di qualcosa che prima non era nemmeno un oggetto, ineffabile come una nuvola. La silhouette di una nuvola non è la nuvola in sé, né comprende la sua totale assenza. Essa è tuttavia la maniera che l'uomo ha di relazionarsi con la nuvola e con la sua esistenza in modo grafico. L'uomo si relaziona con l'esistenza, ovvero con l'insieme dell'esistenza del mondo, attraverso la conoscenza. Il linguaggio, il disegno o il pensiero sono modi di esprimere e di formalizzare il passaggio dall'idea di esistenza ad oggetti e di categorie.

Come è facile immaginare nemmeno il predicato da solo è in grado di produrre conoscenza. Sarebbe tanto inutile all'uomo quanto il profilo di un oggetto che non esiste, nel senso che l'uomo attraverso i suoi strumenti cognitivi non è in grado né di apprezzarlo, né qualora lo intuisse, di servirsene. Non sarebbe cioè in grado di capirlo, ovvero di collocarla nel sistema delle sue conoscenze.

Poiché l'uomo abbia la possibilità di interagire con il mondo vi è la necessità di unire un soggetto ad un predicato. Tutte le questioni che seguono questa associazione primitiva si riferiscono alla maniera in cui avviene la loro unione.

> *il cane è pericoloso*

Una volta scelto infatti il primo termine della questione, ovvero il soggetto che determina il campo entro cui si muove l'azione di questa conoscenza, l'avvicinamento del secondo termine, cioè la formalizzazione del noumeno, riduce sensibilmente il campo della conoscenza da un ambito generale e potenzialmente infinito ad un sistema argomentato di informazioni particolari. Se nell'atto della creazione della conoscenza la scelta del soggetto è decisa in modo dogmatico e spesso funzionale ad una necessità, e quella del predicato è conseguente ad una osservazione precedente del mondo, ovvero scelta da ciò che è stato soggetto di conoscenze precedenti, è nell'uso del verbo che la questione si complica. Il verbo infatti determinerà il rapporto tra i due termini dell'osservazione determinando la quantità e qualità della conoscenza. Per poter creare una connessione tra i due termini, l'uomo è costretto a "pensare il particolare come contenuto del generale" (Kant), e quindi a formulare da sé la natura di questo rapporto. L'uomo compie questo passo cruciale in

diversi modi attraverso l'osservazione, la riflessione, l'istinto, la contingenza, la corrispondenza di un fine (Kant), la necessità o usando parametri non riflessivi come il gusto. In altre parole l'uomo, per arrivare alla conoscenza e potersi quindi relazionare con il suo mondo, si trova costretto ad esprimere un giudizio.

Se il giudizio è il funzionamento della creazione di quelle connessioni che chiamiamo insieme della conoscenza, la critica, nel suo essere l'esercizio dello studio finalizzato all'accumulo della conoscenza e alla sua gestione, si trasforma nello studio dell'uso del giudizio. Se la critica è quindi separazione della parte buona del grano da quella cattiva, nella sua azione di studio, essa non può che servire il giudizio come osservatore (a sua volta giudicante) del suo funzionamento.

Critica e web

Il lavoro di critica presenta una determinante componente legata al suo risultato finale. Essendo un'attività di studio, comprensione e di interpretazione, essa è fortemente legata alla diffusione dei suoi risultati. Sia critica che architettura hanno in comune la componente del pensiero, mentre nella prima manca, o comunque è inevitabile la dimensione formale della produzione. Si noti che la maniera di diffondere il prodotto della critica al pubblico ha delle implicazioni sostanziali sullo stesso lavoro critico. Esiste una connessione tra contenuto del lavoro ed il *medium* con il quale questo viene diffuso. Il mezzo di diffusione veicola in modo significativo ciò che è stato prodotto.

In questo senso, negli ultimi anni è apprezzabile un cambio radicale sia nel funzionamento del lavoro della maggior

parte dei critici, sia della loro posizione nel processo architettonico.

L'evento storico che può essere indicato come testimone di questo cambiamento è l'invenzione dell'internet al principio degli anni ottanta, che ha segnato una divisione sostanziale della diffusione dei prodotti della critica. Per comodità in questo testo ci si riferirà al periodo pre e post web.

I principali mezzi di diffusione dei lavori critici ed interpretativi nella storia pre-web erano i libri, le riviste, i giornali e le conferenze. Tra la produzione, sia critica che architettonica, ed il pubblico, tralasciando ovviamente l'esperienza diretta, vi era un apparato filtrante atto a garantire la qualità dei contenuti e verificarne la coerenza rispetto ad un preordinato sistema di valori ideologici e teorici. Una selezionata, colta ed elitaria cerchia di persone funzionava da vaglio rispetto ai tentativi e le proposte degli architetti. Con le necessarie ed opportune cautele, si può immaginare che la diffusione culturale architettonica dell'era pre-web sia passata per un distinto gruppo di persone. Questo era composto da persone le quali vivevano in condizioni di vita che gli consentivano di dedicare il proprio tempo agli studi e di fare della produzione, del dibattito e della diffusione della cultura il proprio mestiere. Come è facile immaginare queste persone possedevano un'idea ben chiara del valore della conoscenza e della produzione culturale e lavoravano seguendo dei principi ideologici consolidati. In questo senso è comprensibile come azioni quali la promozione o la stroncatura di un progetto potessero avere un grande peso sugli autori delle opere e per il pubblico al quale questi autori si rivolgevano. Dal parere degli appartenenti a questo filtro nella produzione dipendeva quindi in parte la fortuna degli autori. La qualità ed il valore di un'opera venivano definiti dall'imma-

gine che se ne diffondeva, controllata dalla cerchia di intellettuali facenti parte dei comitati di redazione. Se questo meccanismo può apparire aristocratico e poco democratico, d'altro canto si può apprezzare come la presenza e l'azione di costoro rappresentarono una garanzia di qualità. Avendo infatti una visione ampia e dedicata del panorama culturale e possibilità di comprensione maggiori rispetto ad altri occupati in altri mestieri, gli studiosi potevano apprezzare il valore del prodotto per quel tempo e, allo stesso modo, prendere distanza dai prodotti più mediocri.

La presenza del World Wide Web ha avuto come conseguenza una nuova configurazione nella quale pare esserci un maggiore grado di democrazia. Questa democratizzazione della diffusione dei contenuti ha avuto influenza sia per quanto concerne la produzione finale, che nelle modalità. Se nella fase pre-web erano i libri, riviste, giornali e le conferenze i teatri deputati alla controllata diffusione delle opere, ad essi si sommano nella fase post-web le riviste on-line, i blog, i forum, le auto pubblicazioni, i video, i podcast, ed infine i social media. Il numero dei luoghi di pubblicazione dei prodotti è aumentato e il loro accesso si presenta, per natura di internet, sensibilmente più semplice ed immediato. Il filtro in questi nuovi media è esercitato da moderatori sconosciuti di cui l'esperienza sul funzionamento del mezzo ovvero il sito internet in questione o la disponibilità di tempo superano spesso la preparazione culturale. Sono i moderatori che, in funzione di principi di educazione e rispetto delle opinioni altrui, regolano le pubblicazioni. Wikipedia è, in tal senso, un utile esempio, in cui moderatori anonimi contribuiscono gratuitamente alla continua correzione delle pagine *online*. In linea teorica, chiunque provvisto di un *account* e di un indirizzo e-mail funzionante, può scrivere una pagina dell'enciclopedia e correggere pagine compilate da altri. La

censura segue alcune semplici regole che evitano l'uso della stessa a fini di auto-promozione o pubblicità e che incoraggiano il supporto delle asserzioni e di informazione di chiara e rintracciabile fonte, incluse altre voci già presenti nella stessa Wikipedia. I blog e i siti privati rappresentano l'estremo dell'apertura al controllo sulla pubblicazione, in quanto l'autore o il gestore del sito è l'unico responsabile della definizione dei suoi contenuti. L'autore del blog è assieme autore e controllore delle sue opere. La libertà in questo caso è quasi totale nella scelta dei contenuti e l'immediatezza di iniziativa, nemmeno l'ostacolo dei fondi iniziale sembra essere più un limite. Molti blog offrono una piattaforma completamente gratuita la cui installazione richiede pochi minuti. Simili progetti non solo hanno segnato una evidente distanza tra i media pre e quelli post-web, ma hanno talvolta visto un flusso di circolazione all'inverso. Il caso di the Sartorialist è illuminante in tal senso.

The Sartorialist nasce come blog indipendente da riviste cartacee ed editori esistenti nell'ambito saturato della pubblicazione di moda. Creare una rivista in grado di avere successo, per il fatto di presentare una discreta originalità nella sua presentazione è questione ormai molto complessa. Il progetto di Scott Schuman ha avuto in breve tempo un discreto successo che ha attirato l'attenzione di quelle riviste da cui si era originariamente distanziato. La rivista Vogue ha proposto all'autore del sito di curare una rubrica seguendo i principi che hanno attirato l'attenzione dei lettori sul blog. In questo esempio si può scorgere un'inversione del flusso d'interesse dell'informazione. L'elemento indipendente, singolo e svincolato da pesi e regole che equilibrano il mercato nella sua competitività ha superato in interesse ed originalità una rivista classica e che funziona secondo una struttura pre-web. Il materiale che ha suscitato interesse nel Sartorialist

non ha subito nessun filtro nella sua pubblicazione, ma solo una sorta di autocontrollo da parte dell'autore stesso.

Se da una parte è vero che l'editoria classica esercita una selezione ben chiara nella scelta di chi pubblicare, operando quindi delle promozioni e delle censure, è pur vero che lo fa in aderenza ad un sistema di conoscenze e valori al quale fa riferimento. La scelta, se operata in funzione di riferimenti ben chiari, diventa garanzia di coerenza di produzione, sia nei contenuti, che nelle forme. Se si è scelti e pubblicati, lo si è perché il proprio lavoro si allinea ad una cultura di cui la parte pubblicante è l'espressione, in quanto determinante, o perlomeno poiché il prodotto presentato è in grado di aggiungere un tassello ad un discorso preesistente.

Il fatto che un progetto venga pubblicato non implica necessariamente che sia di gran valore. Se si usa questa chiave di lettura, si può intuire anche il rischio considerevole che si cela dietro coloro che decidevano le pubblicazioni pre-web. Nella fase pre-internet, varie opere non venivano pubblicate perché non allineate ad un determinato sistema ideologico. Seguendo l'esempio del Sartorialist nella fase post-web gli autori delle opere non pubblicate avrebbero fatto uso di altri media, meno autorevoli delle riviste più celebri, ma con un maggiore grado di libertà e probabilmente di diffusione. Il successo nel canale delle pubblicazioni tradizionali passa per un setaccio di una *elite* di esperti, i quali, con le loro esperienze, titoli e posizioni, garantiscono un'elevata qualità del prodotto innanzi ad un pubblico che si fida di loro. Il pubblico stesso si appoggia al parere di questi esperti per formulare un giudizio o una preferenza. Il canale post-web invece, nello scavalcare il setaccio e creando una connessione diretta tra autore pubblico, si riferisce ad un utente finale teoricamente più consapevole e maturo, in

grado ovvero di esercitare una opinione matura sulla base di un sistema culturale in maniera indipendente.

Un'altra caratteristica della critica post-web si può trovare nella posizione nel tempo rispetto al processo progettuale del lavoro del critico. Nella pubblicazione tradizionale il critico era chiamato ad esercitare il suo giudizio appena l'opera era conclusa. Dati i tempi necessari alla diffusione di informazioni, fotografie e notizie sui progetti, le quali passavano tramite riviste, il critico aveva una posizione privilegiata nella diffusione dell'opera. I critici e gli editori ricevevano le informazioni sui progetti appena conclusi, ed erano in grado di darne opinione per primi, guidando pertanto l'opinione dei lettori, ed attuando promozioni, censure e stroncature. Il pubblico riceveva le informazioni del nuovo progetto assieme alla presentazione dei critici.

Nella fase post-web le informazioni sui progetti circolano senza filtro attraverso i social media e i blog. Il critico tradizionale non può più agire da filtro e non ha più la sua posizione di osservatore privilegiato. Al critico non resta che intervenire *ex post*, ovvero cercare di esprimere il suo giudizio una volta che il pubblico ha già ricevuto ed osservato il prodotto in diversi modi. Il critico tradizionale si dedica allora ad un lavoro di ricucitura tra ciò che è stato già diffuso e la posizione ideologica e culturale a cui egli fa riferimento. È chiaro come lo spazio e l'azione intellettuale ed interpretativa del critico sono, in questa configurazione, estremamente ridotti. Ne consegue che anche la considerazione da parte di autori e pubblico nei confronti del critico diventa sensibilmente inferiore. Il ruolo del critico si riduce ad un commentatore *a latere* dell'opera già recepita da un pubblico che, si auspica, sia in grado di studiarla in modo autonomo. La perdita della funzione di cerniera interpretativa tra produttore dell'opera e il suo pubblico ha dato luogo ad una

confusione che è tutt'oggi visibile. Nel reinventare se stesso e nel trovare una nuova collocazione nel processo architettonico, il critico si confonde con il promotore di architetti, con il giornalista che informa i fatti architettonici, o tenta di arroccarsi nella vecchia posizione isolata e autorevole del passato.

Il ruolo del critico post-web resta oggi una questione *a posteriori* in quanto richiede, non una interpretazione che è già avvenuta ad opera di un pubblico in maniera indipendente, ma un commento ad opere pubblicate che, come tale, perde il suo senso e la sua importanza di filtro interpretativo.

La necessita della de-terminazione

All'interno della nuvola semantica generata dai diversi "modi" di intendere i testi e gli approcci critici, è opportuno tentare di determinare il confine tra un'operazione critica ed una che non lo è. Sempre più spesso, l'approccio deterministico è visto da molti con una nota negativa, in quanto riduzione di potenzialità o libertà espressiva. Ad ogni modo, cercheremo di affidarci a quelle tecniche di comprensione del mondo che de-terminano, con-cludendo le questioni che sono poste all'inizio di questo testo lasciando ad altra sede e ad altro sforzo interpretativo gli approcci dis-chiudenti e non de-terminativi.

Seguendo quanto detto fino ad ora, un buon testo critico è quello che spiega (aprendolo e rendendolo piatto per una più semplice lettura) uno studio effettuato in merito ad un progetto o questione architettonica.

Il testo allora deve dimostrare uno studio. Lo studio è inteso come un contributo all'aumento di una conoscenza esistente su un argomento. In questo senso, il lavoro critico non può prescindere da conoscenze pregresse e rispetto ad

esse deve posizionarsi. In altri termini, un progetto di architettura, sia esso un edificio, una stanza o un'area urbana, è un oggetto intellegibile, vale a dire che si può comprendere solo attraverso l'esercizio di facoltà intellettuali. In quanto tale, l'uso dell'intelletto deve essere preparato (al tipo di soggetto sotto processo) e orientato da questioni culturali parte dell'educazione di ciascuno, verso una comprensione il più possibile ampia e multi-faccettata.

È implicito pensare che non tutti abbiano la medesima conoscenza o informazioni, così come ogni osservatore ha il suo personale schema cognitivo, fatto delle sue esperienze, idee e sistemi di giudizio. Senza l'adeguata preparazione all'osservazione del progetto, la sua valutazione farà largamente riferimento al giudizio personale, tenendo conto di potenti leve quali il gusto o l'impressione. L'architettura, in quanto prodotto intelligente dell'uomo non può essere ridotta nel suo giudizio a questioni esclusivamente soggettive. In quanto prodotto di cultura ed intelletto, deve essere letta attraverso una lente equivalente, ovvero con l'utilizzo di facoltà intellettuali.

Il critico ha la responsabilità (quasi civile) di facilitare la lettura intellettuale dell'architettura e l'obbligo di mantenere alto l'asse della produzione intellettuale e della sua ricezione al largo pubblico, senza cadute riduttive e di bassa interpretazione.

Note:

[1] Questo ha a che fare con la maniera in cui si affronta la modifica delle "cose del mondo", e quindi l'architettura stessa, e cambia da visioni vitalistiche, possibilistiche, nichilistiche, razionali, funzionali etc.

[2] Un aspetto interessante è che, sebbene si senta spesso parlare di analisi nei processi progettuali, con analisi urbane, analisi tipologiche etc., non si sente quasi mai parlare della parte sintetica: ad esempio sintesi urbana, sintesi compositiva etc.

Lista delle figure

Figura 1 - Atomizzazione della professione dell'architetto. Immagine dell'autore.

Figura 2 - Neutelings & Riedijk, Sphinx Huizen. Immagine dell'autore.

Figura 3 – OMA – BIG. Immagine dell'autore.

Figura 4 – Gehry nei Simpsons. Immagine dell'autore. Cfr "The Seven-Beer Snitch". Episodio 14, Serie 16 (2005).

Figura 5 - Port House: Antwerp Headquarters Zaha Hadid Architects. Immagine dell'autore.

Figura 6 - Recensione del lavoro di Mannarino sul Corriere della Sera del 5 aprile 2009 di Mario Luzzatto Fegiz, pagina 38. https://www.facebook.com/officialmannarino/photos

Figura 7 - Immagine della Ville Savoye. Mirče Mladenov http://www.maxwellrender.com/gallery/competitions http://renderji.com/New-Money-Savoye

Figura 8 – Corpus e mens nel processo critico. Immagine dell'autore.

Figura 9 - Schema di diversi approcci progettuali Immagine dell'autore.

Figura 10 – Relazione progetto e questioni esterne. Immagine dell'autore.

Letture consigliate

Bhabha, H., *The Location of Culture*, London: Routledge, 1994,

Baird, G., '"Criticality" and its Discontents', *Harvard Design Magazine*, No.21, Fall-Winter 2004,

Benedetti, C., *Il tradimento dei critici*, Bollati Boringhieri, Torino, 2002

Bohigas, O. *Contra una arquitectura adjectivada*, Editorial Seix Barral, Barcelona, 1969

Catone D., Taddio L., *L'affermazione dell'architettura*, Mimesis Edizioni, 2011

Carboni M. e Montani P., *Lo stato dell'arte. L'esperienza estetica nell'era della tecnica*. Editori Laterza, Bari, 2005

Chen K.H., Morley, S. (eds), *Stuart Hall: Critical Dialogues in Cultural Studies*, London: Routledge, 1996

Colquhoun, A., *Essays in Architectural Criticism*, The Mit Press 1985

Colquhoun, A., *Collected essays in architectural criticism*, Black Dog 2009

Crysler, G., Cairns, S., Heynen H. (eds.), *The SAGE Handbook of Architectural Theory*, SAGE Publications

Davison C.C. (ed), *Anyplace*, New York: Anyone Corporation / Cambridge, Mass & London: MIT Press, 1995,

Fairs, M., 'Rem Koolhaas', *Icon*, no.13, June 2004

Fraser M., (2005): The cultural context of critical architecture, *The Journal of Architecture*, 10:3, 317-322

Galimberti, U., *Psiche e Techne. L'uomo nell'eta della tecnica*, Feltrinelli, Milano, 1999

Hall, S., du Gay P. (eds), *Questions of Cultural Identity*, London/Thousand Oaks/New Delhi: Sage Publications, 1996

Hall, S. *Representation: Cultural Representations and Signifying Practices*, London/Thousand Oaks/New Delhi: Sage Publications, 1997

Hays, K.M., 'Critical Architecture', *Perspecta*, Vol.21, 1984, pp.15-28

Heidegger, M., *The Question Concerning Technology*, (1954), Harper & Row Publishers, New York, 1977

Heynen, H., *Dat is architectuur. Sleutelteksten uit de 20ste eeuw* (co-editor). 010 Publishers, 2001

Klemm, F., *Storia della Tecnica*, Feltrinelli, (1954), Feltrinelli, Milano, 1966

Jameson, F. 'Architecture and the Critique of Ideology', *The Ideologies of Theory: Essays 1971-1986 (Vol.2)*, Minneapolis: University of Minnesota, 1988, pp.35-60

Koolhaas, R., *Delirious New York: A Retroactive Manifesto for Manhattan*, New York: Monacelli Press, 1978/94

Koolhaas R. et al, *The Great Leap Forward: Harvard Design School Project on the City (Vol.1)*, Koln: Taschen, 2001

Koolhaas R., 'Junkspace', *The Harvard Guide to Shopping: Harvard Design School Project on the City (Vol.2)*, Koln: Taschen, 2001

Koolhaas R. /OMA/AMO, *Content*, Koln: Taschen, 2004

Mitrovic, B., *Philosophy for Architects*, New York: Princeton Architectural Press, 2011

Monestiroli, A., *La metopa e il triglifo*, Editori Laterza 2002

Monica, L. (ed.), *La critica operativa e l'architettura*, Edizioni Unicopoli, Milano, 2002

Mumford, L., *Tecnica e cultura. Storia della macchina e dei suoi effetti sull'uomo* (1934), Il Saggiatore, Milano, 1961

Ockman, J. (ed.), 1985. *Architecture, Criticism, Ideology*, Princeton Architectural Press

Ortega y Gasset, J., *Meditación de la técnica y otros ensayos sobre ciencia y filosofía*, (1939), Alianza Editorial, Madrid 2008

Rendell J., Hill, J., Dorrian, M., Fraser M. (eds.), *Critical Architecture*, Routledge, 2007

Somol R., Whiting, S., 'Notes Around the Doppler Effect and Other Moods of Modernism', *Perspecta*, Vol.33, 2002, pp. 75-77

Tafuri, M., *Architecture and Utopia*, Cambridge, Mass & London: MIT Press, 1976

Tschumi, B., 'Sanctuaries', *Architectural Design*, vol.9, 1973, pp.575-57

Tschumi, B., *Architecture and Disjunction*, Cambridge, Mass & London: MIT Press, 1994

Vidler, A., *The Architectural Uncanny: Essays in the Modern Unhomely*, The MIT Press 1994

Wigley, M., *The Architecture of Deconstruction: Derrida's Haunt*, The MIT Press 1993 (and his open question of the "expanded architect")

www.ingramcontent.com/pod-product-compliance
Lightning Source LLC
Chambersburg PA
CBHW070426180526
45158CB00017B/844